主題範例全書

水彩風景寫生

野村重存

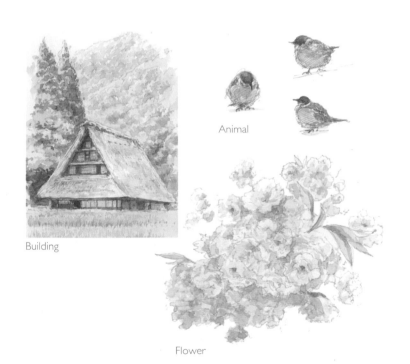

Building

Animal

Flower

前言

　　一提到「風景」這個詞，其實我們可以看到自然景物、人造景物等形形色色的風景。繪製各式各樣的事物時，除了必須掌握構圖之類的整體感以外，還需要理解個別的畫法、表現方式的變化性。本書將從建構出風景的各種元素中選出基本景物，或是選出繪畫頻率較高的代表性主題，並且介紹範例作品及不同的變化。

　　而且，本書的設計是 A5 大小的攜帶型尺寸，很適合帶著走。如果你想去某個地方寫生，作畫時就能放在手邊參考。做任何事情都是從模仿開始，練習繪畫最好的方法，就是一開始先模仿他人的繪畫方式。這本書的範例作品絕對不是唯一的正確答案，但它應該可以幫助初學者，或是想要練習自己不擅長的主題的學習者來説，成為繪畫練習的突破口。

　　希望買下這本書的你，可以將這些運用各種畫法的範例作品當作繪畫的墊腳石，總有一天會發展出屬於自己的畫法，並且自由地運用於繪畫中。

野村重存

CONTENTS 目錄

INDEX ● 寫生主題目錄

INDEX ● 寫生主題目錄

INDEX ● 寫生主題目錄

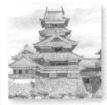

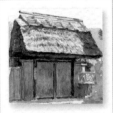
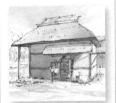

街景市容主題

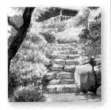
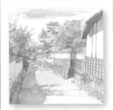

INDEX ● 寫生主題目錄

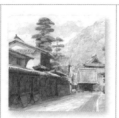
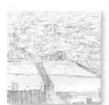
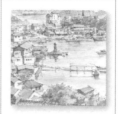
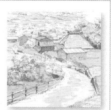
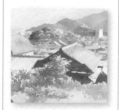

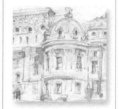
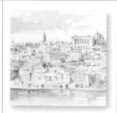
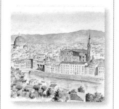
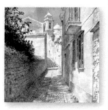
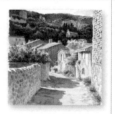
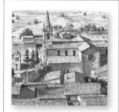
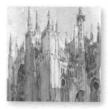
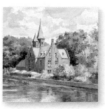
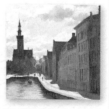
10

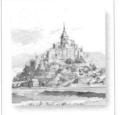
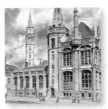

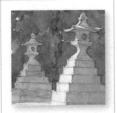
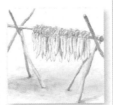

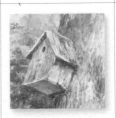
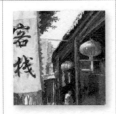

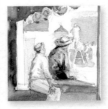

INDEX ● 寫生主題目錄

花朵
Flower

畫出花朵明亮的部分
很重要

　　作畫時，需要注意花朵的形狀不能太單調整齊。尤其是畫一大片盛開花朵的花田時，很容易會急著畫出許多花朵的形狀。如果急著寫生，很有可能畫出大量流於固定模式的花朵形狀，看起來就像許多記號排列在一起。寫生的訣竅就是慢慢地作畫。

　　除此之外，如果太執著於花朵的固有色，顏料會上太厚，影響到顏色的鮮豔度或明亮度。描繪花朵時，在畫出色彩繽紛的顏色之前，應該要隨時記得表現出「看起來很明亮」的感覺。還有畫白色花朵時，與其運用白色顏料，更應該在上色前在白色的畫紙留白，這個方式是基本的繪畫技巧，而白色顏料也可以有效地應用在佈滿暗色調的花朵上。

　　總而言之，寫生最重要的一點，就是記得仔細觀察可愛的花朵，掌握它的特徵，並且慢慢地、仔細地勾勒出來。這個時刻就像和花朵進行了一場對話般。

中國芒（參見第 29 頁）

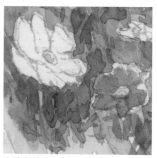

大波斯菊（參見第 28 頁）

近距離觀看花朵
的樣子

仔細畫出花瓣的形狀、雄蕊、雌蕊的樣子。尤其在描繪比較薄的花瓣時，必須注意花瓣的輪廓。至於該如何展現花朵飄逸柔軟的感覺？不要用強烈的線條一口氣畫出來，而是運用微微晃動的線條來勾勒。此外，花瓣上也有分受光面和背光面。只要表現出亮暗部的差異，就能呈現花朵的立體感。

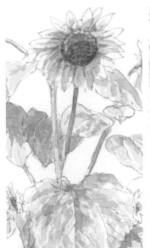

向日葵（參見第 27 頁）

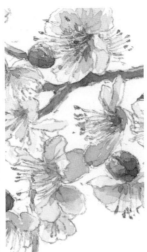

梅花（參見第 16 頁）

觀看花朵整體
的樣子

從遠處觀賞許多開花的樹或花田時，不需要畫出一朵又一朵的花，而是要觀察畫面整體是以怎麼樣的節奏形成輪廓的。比如說，如果要畫開花的樹，就要以樹木延伸的枝條為基準，疊加出點狀的筆觸。畫花田時，則要配合它凹凸不平的形狀，以重疊的筆觸作畫。

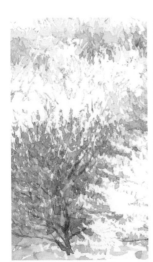

梅花樹林（參見第 17 頁）

薰衣草（參見第 26 頁）

15

花朵主題 1
梅花

仔細觀察每一片花瓣的形狀變化。梅花的特徵是上面有許多雄蕊或雌蕊,所以要慢慢地、仔細地作畫。

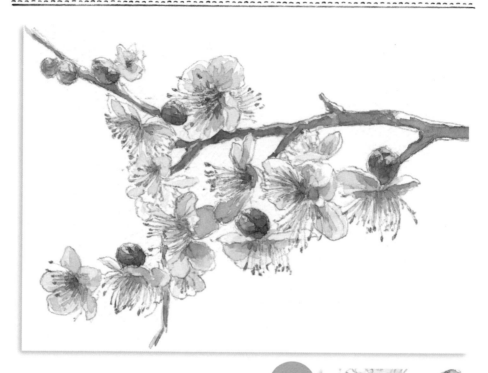

花瓣
花瓣邊緣留白不上色,其他部分則疊色兩次。

Point

用鉛筆線上色

塗太多顏料會加重暗色調,無法營造出小巧可愛的氛圍。塗上淡淡的顏色,才能烘托出精細的鉛筆線條。

花朵主題2
梅花樹林

梅花樹林花朵盛開,看起來就像聚在一起的紅白色點狀物。仔細觀察梅花的枝條,並且用筆觸沿著枝條作畫。

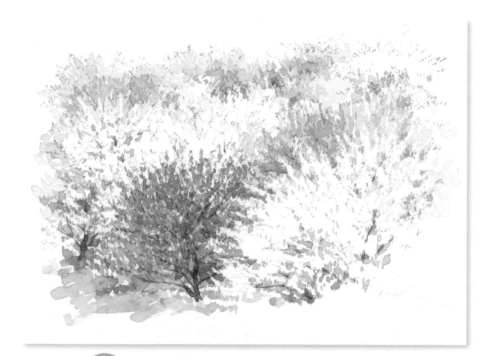

梅花・梅花樹林

樹幹或樹枝
樹幹或是樹枝不要畫太黑,訣竅在於減少上色量。

Point

白色梅花不用上色

後方重疊的紅色梅花會襯托出白色梅花的形狀,白梅花留白不上色。紅梅花和白梅花的樹幹下方都有陰影,畫上帶點藍紫色的灰色系,就能表現出美麗的陰影色。

花朵主題 3
櫻花道

注意櫻花道上的粉紅色不能畫太深。以大範圍的筆觸描繪畫面前方的景物，愈遠則畫得愈小。

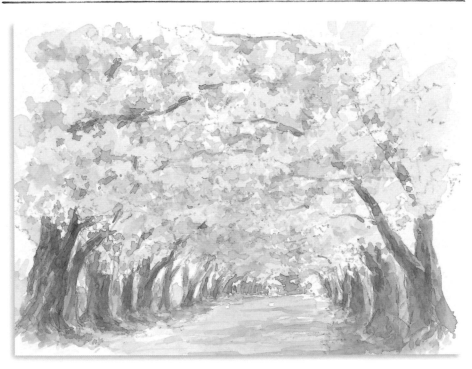

花瓣或樹幹

花瓣重疊的部分，或是樹幹上的樹皮，運用縱向的筆觸描繪。

Point

愈近愈粗大

愈靠近前方的行道樹樹幹愈粗大，顏色也要畫深一點。此外，作畫時排列的樹幹要稍加變化，形狀不能太單調。

花朵主題 4
枝垂櫻

枝垂櫻並非以拉長的線條來作畫，而是要運用小小的點狀筆觸，縱向交疊在一起。注意筆觸不能排列得太整齊。

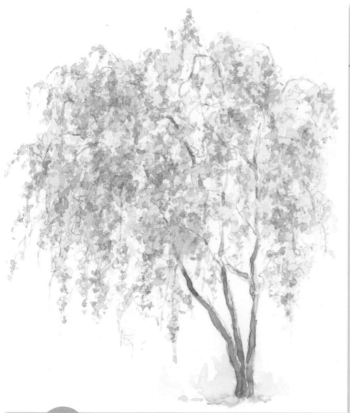

Point

輪廓形狀的畫法

枝垂櫻細小的枝條向外延伸，所以整體輪廓不會形成太連貫集中的形狀，作畫時要以凌亂的輪廓來表現。

花瓣

雖然花瓣有固定的筆觸節奏感，但也要畫出不規則感。

花朵主題 5
八重櫻

以花瓣層層交疊的輪廓為線描主體。注意花朵不要畫成單調的圓形，而是畫出搖晃且不規則的形狀。

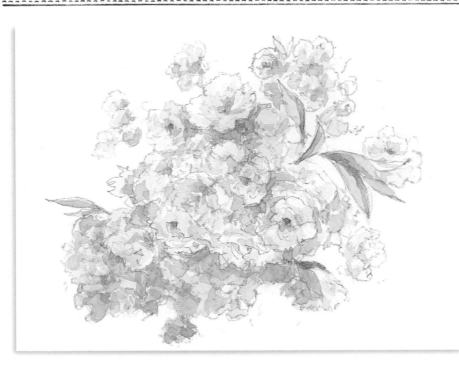

Point

形狀不要太相似

一旦連續畫出許多類似的形狀，就會不小心為了求快，而畫出過於單調且相近的形狀。訣竅是有意識地改變花朵形狀或上色方式。

花瓣
用薄透的顏色上色，並且活用透過去的鉛筆線。

葉
畫上具有深淺差異的兩種顏色，突顯立體感。

花朵主題 6

杜鵑花

許多形狀相同的花朵聚集成一團完整的形體時,應該優先表現出整體的樣子,不要過度著重在單一朵花上。

八重櫻・杜鵑花

花瓣

畫上星形的筆觸,並且直接保留未上色的部分。

Point

留白不上色

白花或較明亮的部分,在紙上留白,不要上色。如果所有的花都塗上顏色,色彩會顯得太深變得很黯淡。

自然風景篇 ＊ 21

花朵主題 7
玫瑰花園

寫生重點在於玫瑰的形狀不要趨於一樣的模式。重要的是除了要注意花朵大小之外，還要畫出不同朝向的形狀差別。

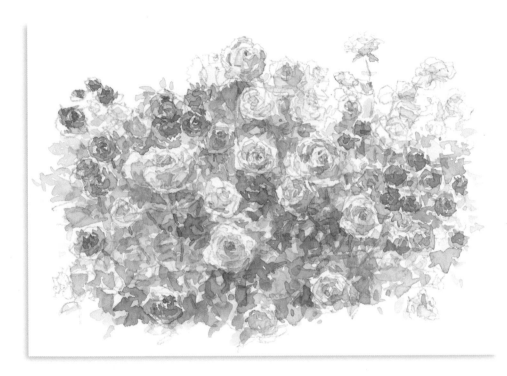

Point 1

所有玫瑰花的形狀都要有所變化

重點不在於正確地描摹出來，而是要慢慢地改變花朵的形狀，讓它們看起來更接近自然的狀態。

Point 2

不要塗太多顏料，注意明暗的對比

不需要重現花朵的顏色，更重要的是留意亮部，陰影的顏色不要畫太暗。

1 首先，以水稀釋 3 種顏色，並且在所有的花朵上塗上淡淡的顏色。

2 花的邊緣稍微留白不上色，並且疊加深一點的顏色。

3 在花瓣交疊的地方，疊加一點深色，強調立體感。

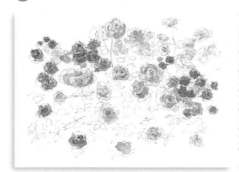

4 綠色系的葉子看起來比花還要暗，運用葉子的顏色襯托花朵形狀。

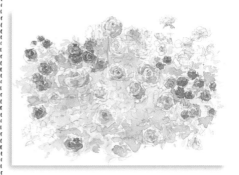

玫瑰花園

5 交疊的葉子上也有明暗差別，運用深淺不同的顏色區分亮暗部。

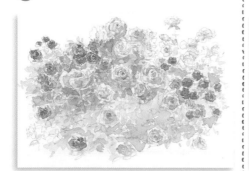

6 在葉子密集的深處，疊加最暗的綠色系，營造出景深感。

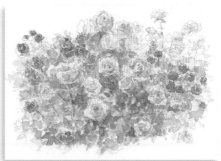

花朵主題 8
繡球花

不要先畫花瓣,而是要先畫出整體形狀(看起來像飯碗反過來朝下的樣子),並且表現立體感。繡球花帶有渾圓膨起的輪廓,花的下方要畫暗一點。

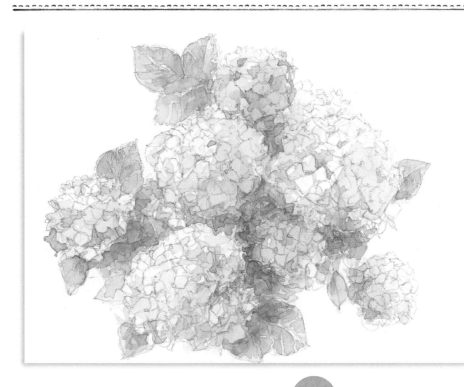

Point

歪扭的碗狀

一朵繡球花的形狀並非完整的圓形,而是呈現扭曲的碗狀。每一朵花的大小不能一樣,作畫時要畫出大小變化。

花瓣

用 3、4 個扭曲的菱形,集中畫出花瓣的樣子。

UP

花朵主題 9

菖蒲

畫出花朵有稜有角、不規則地垂下的樣子。數量很多的菖蒲葉子很有特色，葉子的前端朝著許多不同的方向。

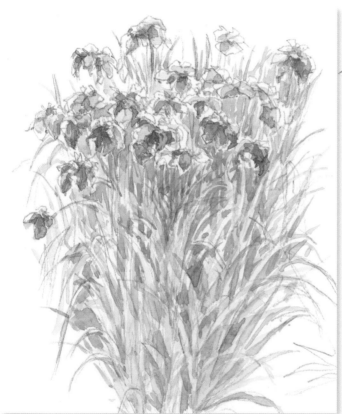

Point

花朵顏色愈淡愈好

菖蒲的花是藍紫色的，這個部分很容易畫得比較深。一開始的顏色要畫淡一點，如果你覺得「這個顏色可能太淡了」，就應該沒有問題了。

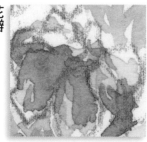

花瓣

不用完全依照鉛筆線上色，只要用草稿的筆觸塗上顏色就好。

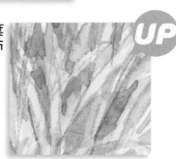

葉片

運用尾端帶著條狀的筆觸，在各個地方疊加出各種深淺不一的綠色系顏色。

花朵主題10

薰衣草

成排的薰衣草田向外延伸,寫生時要注意花田的形狀變化。愈遠的地方看起來愈細愈小,花田整體的形狀以逐漸縮小的節奏來表現。

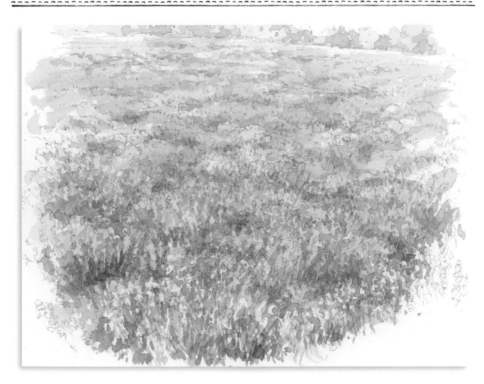

Point

不要畫太深

注意薰衣草的顏色不要畫太深。水彩顏色太深看起來會比較暗,花朵會失去明亮感和鮮豔感。

花瓣

用模糊的點狀筆觸表現花朵,筆觸以縱向排列的方式疊加上色。

花朵主題11

向日葵

花朵有的朝下，有的朝向側邊，畫出不同的觀賞角度。畫複數花朵時，需要注意不能讓全部的花都朝正面。

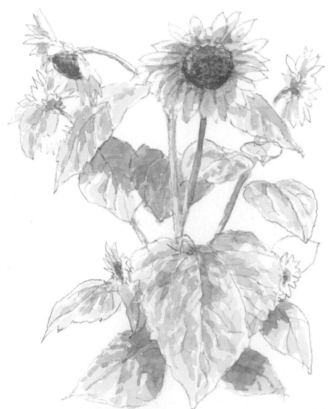

Point

在花瓣上添加陰影

在花瓣上添加陰影可以提升整體的立體感。黃色花朵的陰影，使用帶點咖啡色的灰色系，看起來會比較自然。

中心區塊

種子的部分運用點狀筆觸疊加上色。

葉片

葉子上也有分受光面和背光面。畫上陰影可以表現出葉子的立體感。

花朵主題12
大波斯菊

花田裡開滿惹人憐愛的大波斯菊，花朵的明亮感很重要，所以都要畫出來。如果過於在意色彩，很容易畫得太深或太暗，上色時務必要小心。

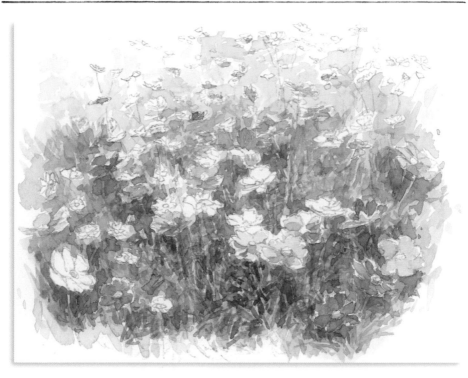

花瓣

在輪廓之類的地方留一點點白色，展現明亮感。

Point

明亮的花朵

紅色系的花之後會再畫深一點，所以一開始先塗上淡淡的顏色。太執著於表現顏色，就會失去花朵的明亮感。

花朵主題13
中國芒

描繪背景並運用畫紙白色的部分，呈現中國芒花穗的形狀。寫生時需要留意，花穗前端的形狀不要畫太單調一致。

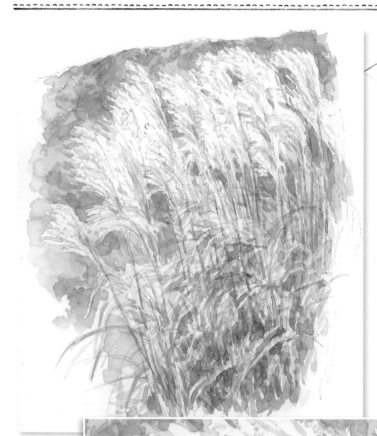

Point

花穗前端不能太一致

花穗的形狀並不像整齊連續的無機物，所以作畫時必須慢慢地改變形狀。

大波斯菊・中國芒

花穗前端的陰影

中心部分看起來比較暗，塗上小範圍的灰色系顏色。

樹木森林

tree-forest

觀察樹木或枝葉的輪廓

　　樹木或森林的外觀相當複雜，如果要畫得既正確又細緻，並表現出無數個密密麻麻的枝葉，實在是太困難了。大多時候，枝葉或樹木的輪廓特徵，就能展現出樹木的品種或外觀上的差異，只要將這些特徵畫「像一點」，即使不畫出裡面很密集的樣子，也能表現出「很像」樹木的感覺。

　　寫生的訣竅在於思考這些景物「摸起來是什麼樣的感覺」。比方說，即便是無法實際觸摸的東西，只要枝葉的輪廓看起來「尖尖刺刺」的，作畫時想像這個詞彙的感覺，就不會畫出「光滑」的形狀。畫凌亂的枝葉時，就要想著「蓬亂」的感覺；樹木看起來很蓬鬆，就要一邊想著「蓬鬆」，一邊挪動鉛筆或筆，出乎意料地，這麼做可以描繪出「很接近」樹木的形狀。

　　寫生時，運用自己至今所學的畫法，觀察樹木或森林的樣貌，想像它們「摸起來是什麼感覺」，腦海中就會浮現出類似的聲音或詞彙，這個方式對繪畫很有幫助。

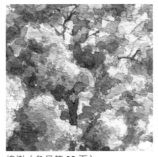

樟樹（參見第 32 頁）

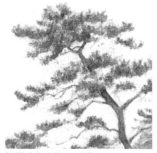

松樹（參見第 35 頁）

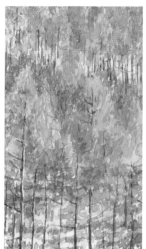
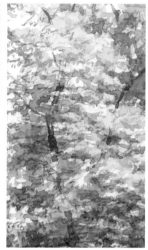

晚秋的落葉松林
（參見第 48 頁）

樹葉紛飛的樹木
（參見第 39 頁）

針葉樹與闊葉樹

一般來說，我們可以從針葉樹和闊葉樹的形狀看出它們的特徵差異。日本落葉松等落葉針葉樹給人一種向上生長、有點尖銳的感覺；相對來說，闊葉樹大多呈現左右橫向生長的不規則形狀。只要大致畫出兩種樹的形狀差別，就能表現出它們的「不同之處」。

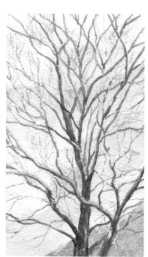
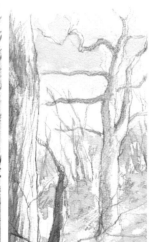

雪中的櫸樹（參見第 51 頁）

冬季樹林（參見第 51 頁）

冬季的枯樹林

冬季的樹木具有樹葉茂盛的季節看不到的樣貌，比如細長的枝條，或是彎曲又粗大的樹枝等。如果想要畫出很多細小的樹枝，手很容易愈畫愈急，最後變成單調的線條。其實，只要畫出樹枝的特徵，並且加上一些形狀變化，就能表現樹木自然的樣子，寫生訣竅在於慢慢地畫。

樹木森林主題 1
樟樹

樟樹的特色是蓬鬆茂盛的枝葉，寫生時需要強調枝葉的立體感，在明亮的部分和背光處增加深淺變化。

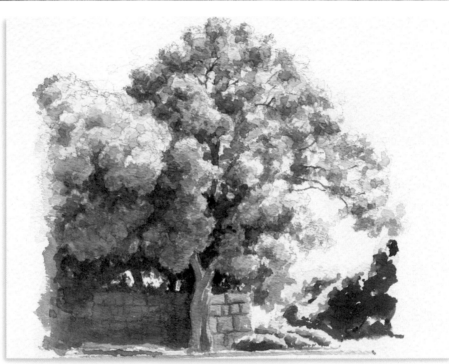

陽光下的暗影
加強枝葉內側的暗影，突顯立體感。

樹幹也要畫出明暗面
畫出明暗差異才能呈現樹幹或樹枝的立體感。

三個層次
枝葉的顏色深淺分成亮、中、暗三個層次，畫出深淺差別才能表現立體感。

樹木森林主題 2

巨木的樹枝

懸鈴木巨木的一大特徵，是它彎曲生長的粗大樹枝。重要的是要呈現出樹枝朝四面八方生長的立體感，所以請用心觀察，畫出樹枝的明暗差異。

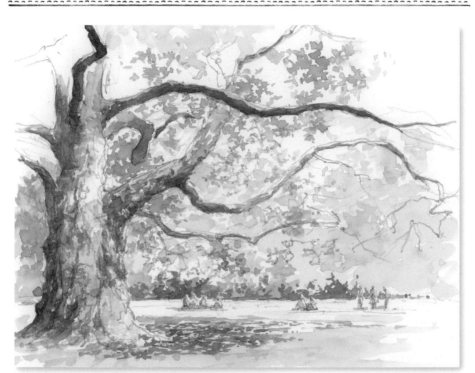

樹皮
不能只畫樹皮的紋路圖案，還要加上明暗變化。

樟樹・巨木的樹枝

Point

留意樹枝的生長方向

注意朝四面八方生長的樹枝形狀，加入大小及輕重變化。朝對面生長的樹枝比較短，所以要畫輕一點，眼前生長的樹枝則要畫強烈一點。

喜馬拉雅雪松

樹木森林主題 3

枝葉的部分呈現如針葉樹般的尖銳形狀，樹木下方畫暗一點，看起來更有立體感，可以突顯樹木龐大的樣子。這棵樹向左右兩側生長成龐大的模樣，這個形狀特徵很重要。

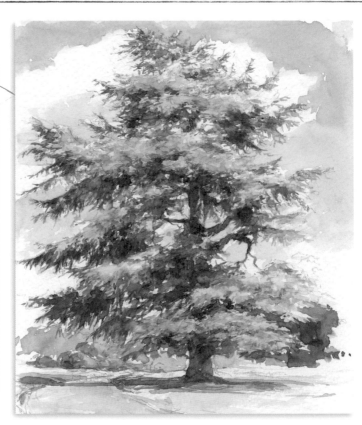

Point

帶藍的綠色

枝葉的顏色是一點點帶藍的亮綠色。運用帶藍的深綠色描繪下方的暗影。

枝葉的形狀

樹葉愈前端形狀愈窄，運用筆觸畫出前端微朝下方散開的樣子。

樹木森林主題 4
松樹

作畫時，注意松樹枝葉之間的空隙不要過於單調一致。愈下面的枝葉，顏色愈暗，畫出深淺不同的顏色就能表現立體感。

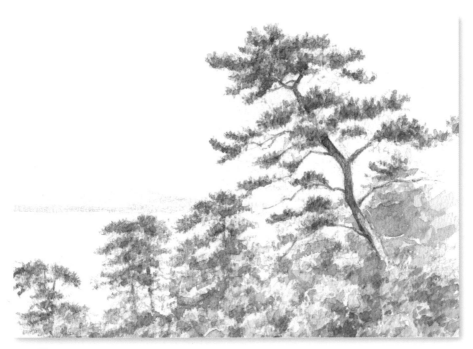

喜馬拉雅雪松・松樹

 輪廓

作畫訣竅是想像它的形狀摸起來感覺刺刺的。

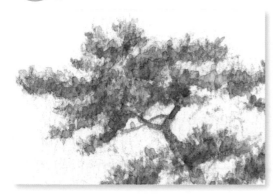

Point

葉片呈鋸齒狀

松葉是針狀的，所以枝葉輪廓看起來很小，而且呈現鋸齒狀。運用水彩筆前端，以細細的筆觸描繪。

樹木森林主題 5

杉樹

令人熟悉的杉樹呈現等腰三角形,雖然看起來很好畫,但其實很容易把輪廓畫太單調,變成形狀單一的線條。為了避免這個情況,應該運用搖搖晃晃的筆觸作畫。

Point

枝葉的整體畫法

想像枝葉聚在一起形成圓弧輪廓,看起來小而蓬鬆的樣子。畫出具有大小變化的枝葉。

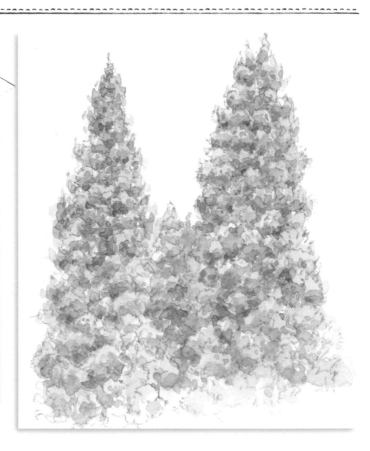

枝葉

枝葉密集的地方分成亮、中、暗三個層次,表現樹葉的立體感。

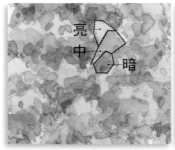

亮
中
暗

樹木森林主題 6

水杉

水杉是公園或行道路上高大的落葉針葉樹，它的形狀整齊、引人注目，屬於經常被順手畫進寫生構圖中的樹木。

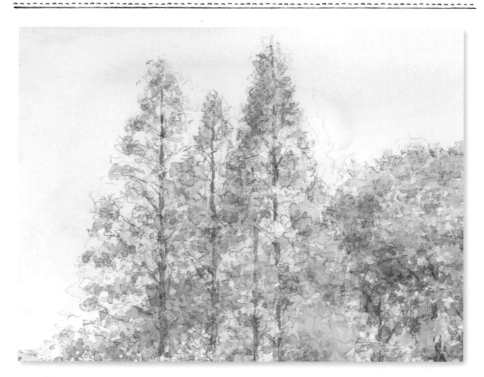

枝葉的樣貌

水杉的枝葉給人輕柔流暢的印象，用小小的點狀筆觸疊加描繪。

Point

減少樹幹或枝條

嫩芽新生的水杉上到處都長著樹幹或枝條，上色時注意不要畫太深。上色技巧是選用比實際顏色還淡一點的顏色。

樹木森林主題 7
枝葉簇擁的樹木

樹木上茂盛的枝葉形成一團大塊的形體，畫出明暗分明的樣貌，突顯立體感。樹幹或樹枝在枝葉縫隙間若隱若現，注意顏色不要畫太深，稍微畫淡一點。

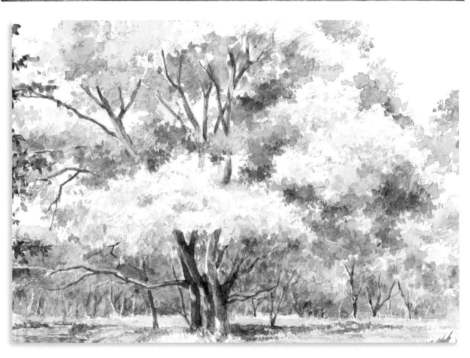

Point

枝葉呈團狀的樹木，該如何上色？

一開始先在整體塗上薄薄的顏色。畫出陰影後，如果還是太淡再疊加上色。如果一開始就把顏色畫太深，後面會很難呈現出明暗差異。

遠處的樹木

UP

這個部分很容易畫太深。畫太深會異常地引人注目，所以遠處的樹枝或樹幹要稍微畫淺一點。

樹木森林主題 8
樹葉紛飛的樹木

比起樹木整體形成的塊狀形體，葉片互相交疊的樣子更是吸睛。運用水彩筆前端交疊的筆觸表現重疊的樹葉。運用橫向或縱向、有大有小，各種不同形式的筆觸畫出差異感。

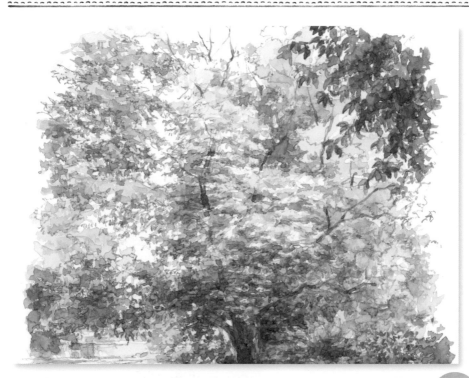

枝葉簇擁的樹木，樹葉紛飛的樹木

暗處的葉子
不要直接塗上很深的顏色，而是用淺一點的顏色，多次重複疊加上色，表現出葉子交疊的樣子。

近處的葉子
靠近自己這一側的葉子，每一片的形狀看起來都很清楚，所以要仔細描繪出它們的形狀。

樹木森林主題 9
庭園的樹木

庭園的植栽中有各種不同品種的樹木。必須畫出每一種樹木固有的形狀或外觀特徵，注意不要畫成單調的形狀或色彩。

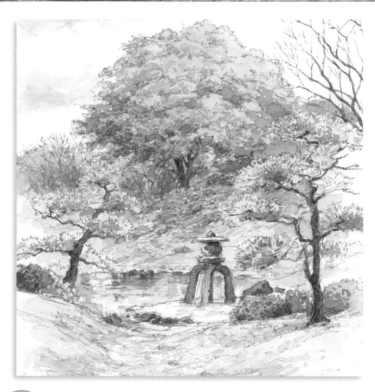

 相對於枝繁葉茂的常綠樹或松樹，有些樹木會因為季節的轉變而只留下枝條。只要畫出它們形形色色的樣貌，就能成功描繪庭園風景。

樹木森林主題10
街角的樹木

街角上有許多樹木，其中主要都是行道樹。畫出街角樹木的品種，並且運用建築物等背景烘托出畫面的氛圍。

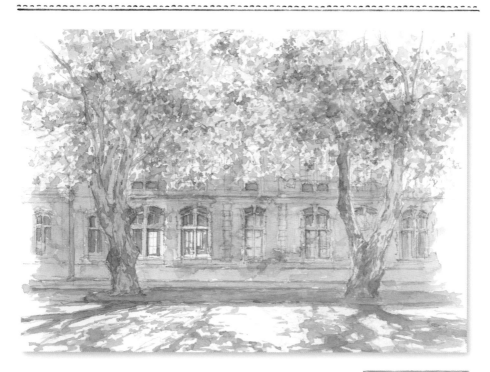

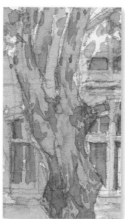

樹皮或葉子的樣子

描繪懸鈴木獨特的樹皮紋路，用細小的筆觸疊加，表現出樹葉茂盛的樣子。

逆光的畫法

明亮的路面上有行道樹或建築物的剪影，強調路面以及剪影之間的對比差異，畫出長在前方的行道樹陰影，表現逆光的樣子。

樹木森林主題11
森林小徑

森林有許多落葉闊葉樹，給人一種明亮的印象。注意葉子的綠色不要畫太深，前方的葉片形狀要畫清楚，裡面的葉片則用模糊的筆觸疊加上色。

Point

茂盛的綠葉要畫亮一點

用亮一點的綠色表現葉片，在畫紙各處留下枝葉之間的空隙，留白不要上色。

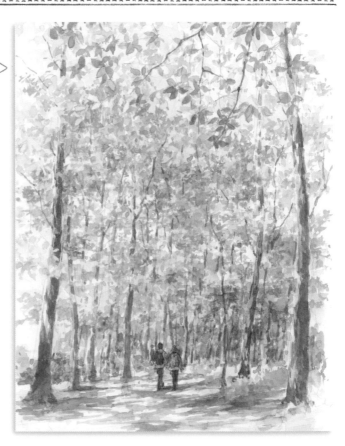

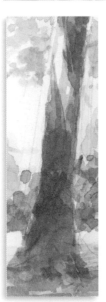

近處的葉子

明確地描繪出葉子的銜接處或形狀。前方葉子比後方葉子的顏色還深，藉此突顯畫面的遠近感。

樹木森林主題12
銀杏行道樹

天氣晴朗的時候，銀杏行道樹的黃葉看起來亮得刺眼。雖然黃葉很明亮，但還是有明暗差異的，寫生時畫出明暗部分是很重要的技巧。

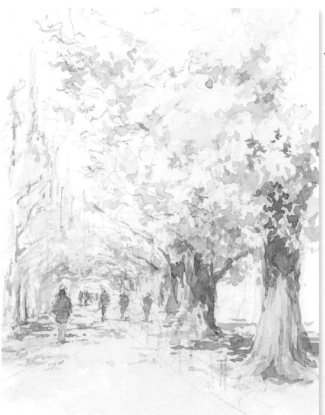

Point

黃色畫淡一點

如果黃色畫太深，就無法表現出銀杏葉子自然的色調，看起來只會像「黃色的顏料」。

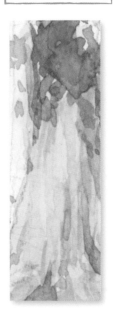

陰影的顏色

運用偏紅的黃色或灰色來畫葉子的陰影；樹幹的陰影則用帶有藍紫色的灰色或咖啡色描繪。

樹木森林主題13
高原的森林

高原森林中的針葉樹以日本落葉松為主,還有各種不同的闊葉樹。畫出每一種樹的形狀差異,針葉樹顏色偏深,闊葉樹則較明亮,作畫時需強調深淺差異。

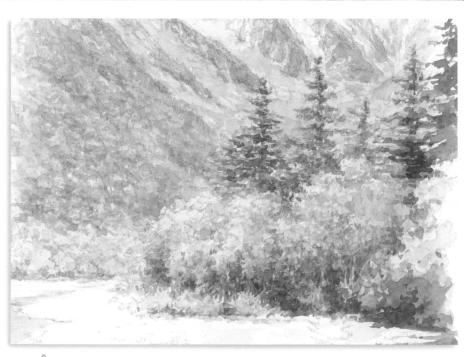

Point

利用森林的陰影突顯立體感

畫出森林下方的暗影,可以讓茂盛的綠葉產生明亮感,並且表現出立體感和景深感。

日本落葉松的枝葉

UP

用短而尖的筆觸表現出針葉樹的感覺。

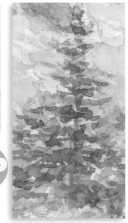

樹木森林主題14
樹木植栽之森

杉樹或日本扁柏的植栽森林，樹木排列的節奏給人一種人工的感覺，但樹木本身是自然產物，所以要注意每一棵樹的形狀，避免畫得過於單一。

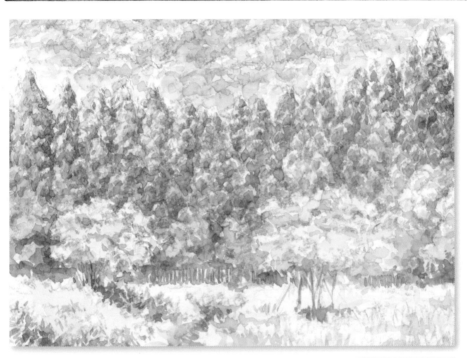

樹葉或樹幹的樣貌

樹幹之間的距離不要太平均，訣竅是距離要稍微錯開。

Point

枝葉的形狀要有變化

團狀的枝葉外觀帶點圓弧感，很容易畫太工整，作畫時需要加入一點扭曲感，並畫出大小變化。

樹木森林主題15
紅葉

紅葉帶有鮮豔的紅色或黃色，注意顏色不能塗太深。先將紅葉比背景、周圍景物明亮的感覺畫出來，作畫訣竅在於用淺色開始上色。

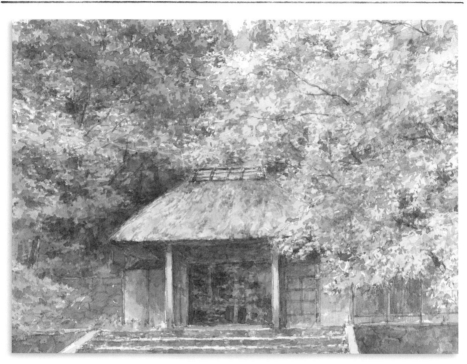

亮
中
暗

亮
中
暗

深淺大致分為三階段

大致將顏色深淺分成三個層次，表現明暗差異。枝葉的輪廓要用凌亂的筆觸描繪。

Point

紅葉的顏色較淡

先塗上淡淡的紅色或黃色，保留樹葉的明亮感，接著在較暗的地方慢慢地疊加深色。

樹木森林主題16
秋季樹林

森林中落葉不斷飄落，使更多的陽光照射進來，給人明亮的印象。落葉的顏色採用帶有變化的偏紅咖啡色，運用畫筆前端的細小筆觸疊加上色，表現四散紛飛的樣子。

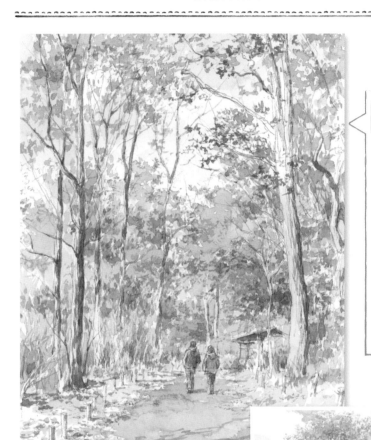

Point

仔細描繪樹幹的陰影

仔細地描繪樹幹或樹枝的暗影，和明亮的部分產生對比，呈現陽光的光線或立體感。

晚秋的欅樹

留在樹上的葉子，採用偏紅的咖啡色系，以畫筆前端的細小筆觸疊加上色。葉子已飄落的樹枝，如果一次畫太多根，很容易畫太快而造成形狀過於統一，樹枝的作畫訣竅在於慢慢地勾勒。

樹木森林主題17
晚秋的落葉松林

殘葉與逐漸外露的樹枝或樹幹相互重疊，形成美麗又複雜的景象。樹枝或樹幹不要畫太深或太強烈，以淡一點的色彩表現葉子的柔和感與和諧感。

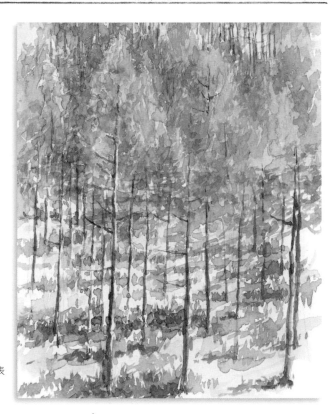

UP 葉子
大量地疊加點狀筆觸，以表現葉子柔和的印象。

Point

用樹幹或樹枝的陰影表現景深

為了表現樹幹或樹枝的立體感，仔細確認日照方向，影子的左側畫深一點，樹木底部的左側也要畫出拉長的影子，表現出樹木並排的景深感。

樹木森林主題18
落葉

注意散落的樹葉，方向不能太一致。想像整體色彩的氛圍，利用暈染模糊的效果。

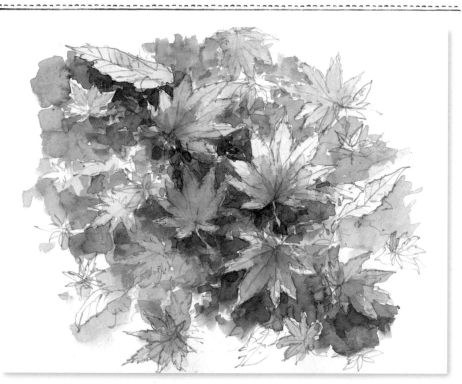

晚秋的落葉松林・落葉

運用暈染效果
趁上一層的顏料還沒乾，再用其他顏色暈染，以達到偶然的暈染效果。葉子下方要畫出暗色的影子。

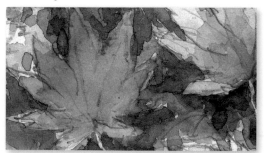

Point

描繪形狀或大小差異

在鉛筆素描的階段，畫出葉子形狀、方向或大小的差別。

樹木森林主題⑲
初冬之森

河邊的樹木展露出它的樹幹或枝條。背景的森林受到陽光照射，形成如面紗般的朦朧景致。不需要畫出細部形狀，運用淡色水彩表現。

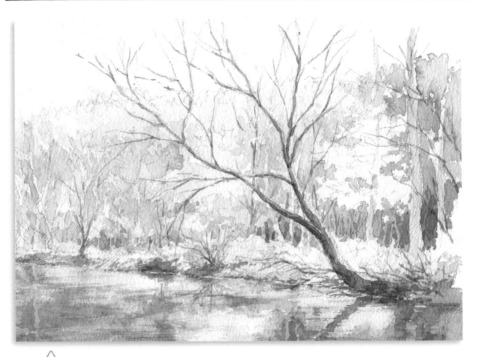

Point

除了主體的樹木外，其他地方不要畫太仔細

如果連殘葉、又細又密的樹枝全都畫出來，看起來會很雜亂，變成一幅沒有景深感、呆板的畫作。不要描繪背景的森林、水面上的倒影等景物的細節，才能突顯主體樹木的樣貌。

UP

明暗對比

畫出樹枝或樹幹的暗部，就能襯托立體感；強調樹木與明亮背景的明暗對比，表現出遠近感。

樹木森林主題20
冬季樹林

冬季原生林的樹木相當獨樹一格。仔細描繪粗大的樹幹或彎曲的樹枝，就能表現出立體感，使它的存在感更加強烈。

Point

影子裡的輪廓也要畫出來

畫出陰影中的樹皮形狀，看起來就不會只是普通的深色色塊，而是自然現象下的影子。

初冬之森・冬季樹林

枝條的樣子

一根樹枝上會形成各式各樣的影子，所以要畫出陰影的變化。

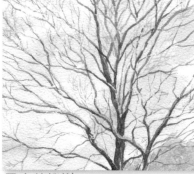

雪中的欅樹

自然風景篇 * 51

山岳

mountain

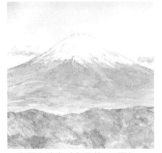

一座獨立的山（參見第 64 頁）

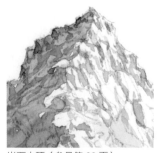

岩石山頂（參見第 66 頁）

宏偉的山岳風景，關鍵在於如何描繪它龐大的樣子

　　進行山岳風景寫生時，如果直接憑印象將它畫出來，手的下筆範圍會太大，本來想畫的形狀或構圖就會超出畫紙的範圍。找出可以作為記號的景物，像是山頂、岩石、樹木，或是有點起伏的地方，先用鉛筆輕輕地畫出它們的記號。剛開始只要大致畫出模糊的構圖就能用來比較實景，確認景物的大小和畫面的平衡。如果初步構圖和實景沒有差距太大就可以重新開始，仔細地描繪出景物。畫鉛筆草稿時，需要注意山頂不能畫太尖。描繪自然景物的訣竅在於不要一直專注在單一個地方。剛開始作畫時，儘量畫大一點，並且畫出景物朦朧的樣子，畫好龐大的物體後，再加上山谷、山脊或斜坡上的樹木等景物的形狀。

　　山岳的顏色，大多可以選用帶藍或帶藍紫色的色調，這樣較能表現出自然的感覺。山岳也是一種大型立體物，所以要沿著山谷或山脊等凹凸不平的地方，表現出影子或受光面。透過這些明暗差異的表現就能呈現出雄偉壯闊的山岳。

春山

樹木的顏色還很淡，依照不同樹種，畫出樹木的各種顏色變化。降低深淺對比感就能呈現出春天和煦的氣息。

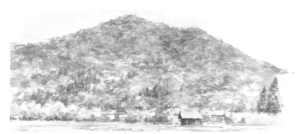

春季的里山（參見第 54 頁）

夏山

運用更深一點的綠色，選用帶點藍的綠色系會更自然。山脈表面的陰影要畫深一點，展現夏天的感覺。

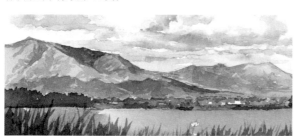

遠眺夏季山岳（參見第 57 頁）

秋山

運用偏紫的灰色或藍色系描繪山頂，愈靠近山腳的地方，愈接近紅葉樹木的色調。

秋季山岳（參見第 59 頁）

冬山

積雪的地方在畫紙上留白，斜坡上沒有雪的地方則用偏藍紫的灰色，營造出冬天寒冷銳利的感覺。

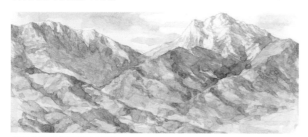

冬季山岳（參見第 63 頁）

山岳主題 1
春季的里山

除了不同變化的綠色系以外，還要畫各種不同的色彩，像是花的顏色、尚未長出嫩芽的樹木等。上色訣竅在於顏色的深淺差距不要太大，就能表現出春天的感覺。

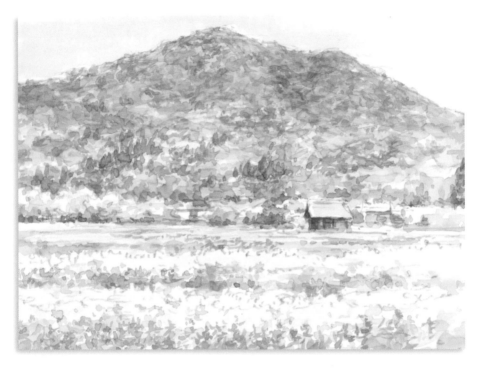

Point

疊加淡色

不要用單純的淺綠色或深綠色，而是運用多變的色調來點綴畫面。顏料不要調太深，以疊加淡色的方式上色。

里山的樣貌

作畫要點在於針葉樹或闊葉樹的形狀要畫出來。樹木顏色略有不同，仔細畫出它們的差別。

山岳主題 2

初春的 高原與山

尚未融化的雪、被雪覆蓋的溪流都留白不要上色。山脈表面的其他部分，運用帶藍紫色的灰色描繪；靠近山腳的地方慢慢地添加一些綠色系顏色，以深一點的色調表現鮮豔感。

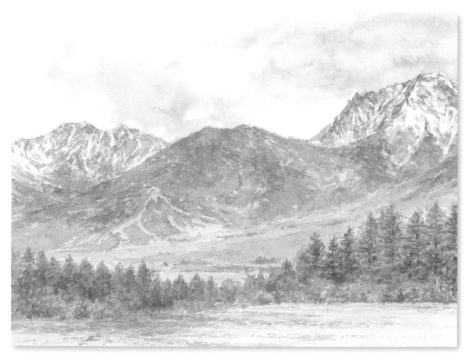

初春的高原與山・春季的里山

被雪覆蓋的溪流

細長的溪流不需要太仔細地留白，只要留下看起來像溪流的形狀就可以了。

Point

逐漸轉為鮮豔的顏色

從山頂到山麓，顏色一點一點地增加鮮豔的綠色系，色調逐漸出現變化。正如冬季變換至春季的季節轉變。

山岳主題3
山岳全景

連綿的八岳連峰（長野縣・山梨縣）向左右兩側展開的遼闊山景。如果太專注於每一個山頂的部分，就會沒辦法將山巒的整體樣貌收進畫面中，儘量抱持著「畫小一點」的念頭是作畫的訣竅。

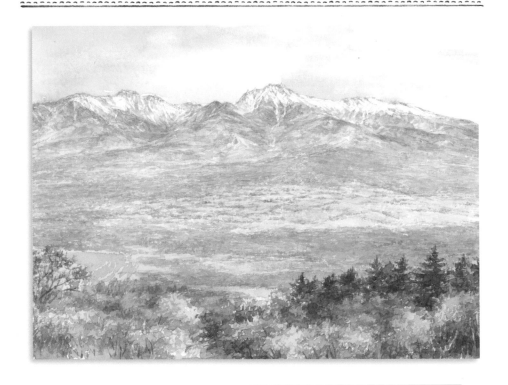

Point

山麓高原
畫面比例較重

山麓的部分在畫紙整體上佔較大面積，將山麓高原的構圖畫寬一點，表現出雄偉遼闊的感覺。

細長的連峰
擷取山脈並排而立的部分，就會看到十分細長的形狀。

初夏山岳

山岳主題 4

高山山頂上有尚未融化的積雪，積雪的部分留白；
地勢較低的群山，以鮮豔的綠色系疊加出顏色略深
的森林樣貌。

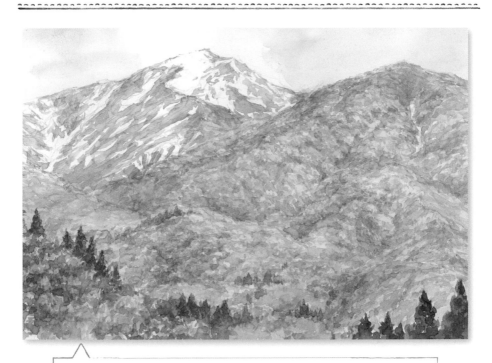

Point

用筆觸勾勒出蓬鬆感

山脈的斜坡上一片綠意盎然，森林呈現圓弧狀的蓬鬆感，運用畫筆的筆觸
疊加出渾圓且柔和的感覺。

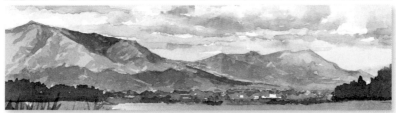

遠眺夏季山岳

山岳全景・初夏山岳

山岳主題 5
初秋的岩峰

像積雪之前的槍岳（長野・岐阜縣分界）這樣的岩峰，山脈會反射陽光，看起來很明亮。在許多地方留白，看起來就會像雪一般，再用帶點淺咖啡色的灰色系塗上薄薄的一層色彩。

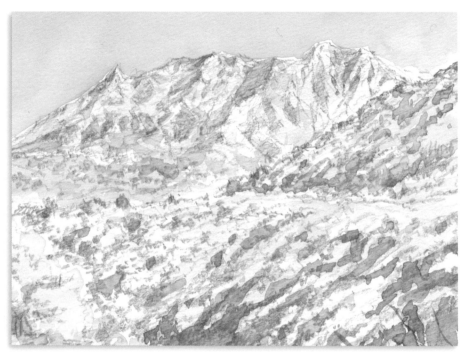

畫出影子，表現立體感

畫上陰影並清楚地表現亮暗差異，呈現山脊、山谷的立體感。

Point

受光面與陰影面的區別

在斜坡的受光面塗上薄薄的顏色，強調明亮感；暗色的陰影面，則塗上藍紫色較多的灰色系。

山岳主題 6
秋季山岳①

秋天的山佈滿紅葉，小心紅色或朱紅色不要畫太深。畫面的鮮豔色調與明亮感很重要。

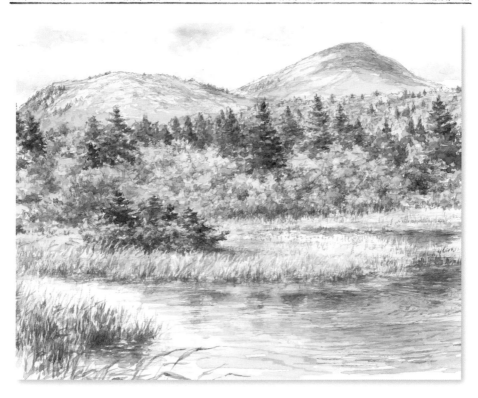

深處的山

雖然畫面中有各種不同的色調，但為了表現遠景的距離，上色訣竅在於將深處的山畫淡一點。

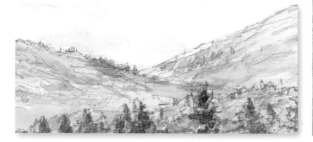

Point

影子的顏色

在陰影的地方塗上帶點藍紫色的灰色系，營造出美麗的氛圍。

山岳主題 7
秋季山岳②

山的表面上有不同品種的樹木，樹木顏色也各不相同。大面積的斜坡有陰影，以暗色調突顯整座山的強烈立體感。

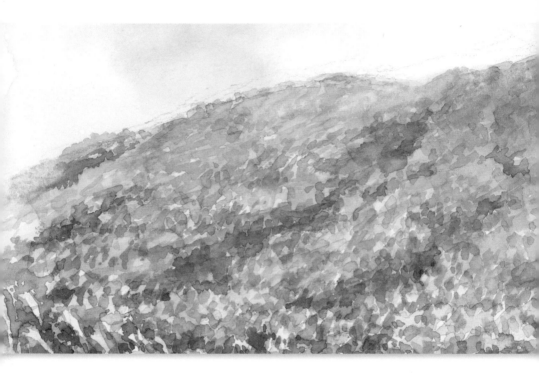

運用筆觸描繪樹木

UP

山的表面覆蓋著森林，帶給人柔和的印象，因此要用較圓的筆觸疊加上色。

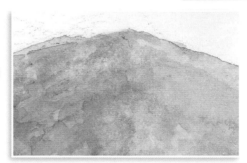

山頂附近

在略帶陰影的斜坡上，用
圓一點的筆觸描繪暗影，
使山頂更有立體感。

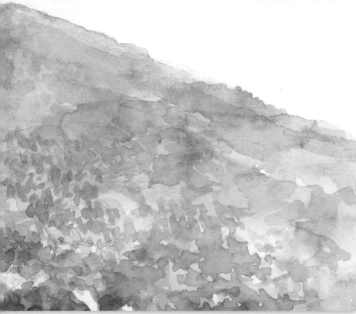

Point

有變化的山頂顏色

山頂採用帶有咖啡色或藍紫色的灰色系
色調。靠近山腳的地方，綠色調愈來愈
多，顏色愈來愈深。

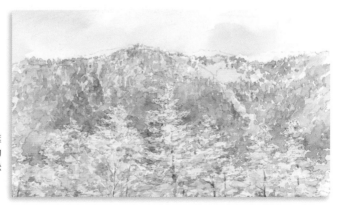

日本落葉松林與山

先畫出日本落葉松林的枝葉
形狀，接著塗上顏色較暗的
山岳背景，藉此襯托落葉松
林的形狀。

山岳主題 8

溪谷積雪的
岩石山

白馬連峰（長野・富山縣分界）經常看到積雪溪谷，在積雪的地方留白。為了不讓留白的形狀過於單調，重要的技巧在於仔細觀察山谷的大小、朝向、粗細等差異，並且加上變化感。

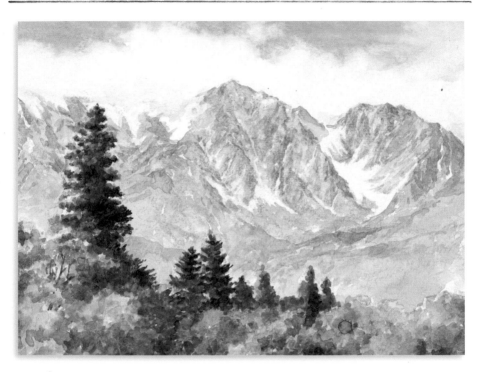

Point

岩石表面的上色方式

連綿的岩石表面上，採用帶點藍紫色的灰色系。一開始先沾多一點水，塗上淡淡的顏色，接著再慢慢地疊加，描繪出山谷或山脊線的形狀。

溪谷積雪的輪廓

積雪溪谷沿著凹凸起伏的線條形成輪廓，畫出細碎凌亂的樣子。

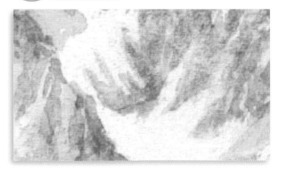

山岳主題9
冬季山岳

日本的南阿爾卑斯（赤石山脈）等高山上，山頂覆蓋著雪，山腰上則有冬天的枯樹林，冷冽中帶有一股威風凜凜的氣勢。山腰的顏色採用藍灰色，或是偏咖啡的灰色系，畫出色調的變化。

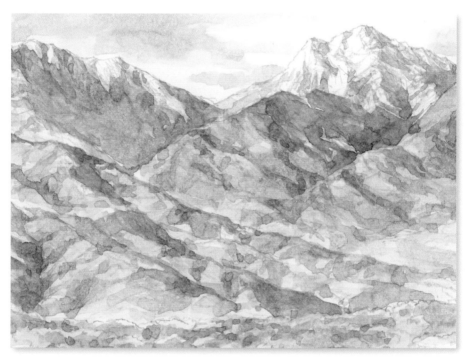

冬季山岳 · 溪谷積雪的岩石山

右側斜坡的影子
陽光從左側照射，斜坡的右側形成了陰暗的影子。

陽光的方向

Point

運用斜坡陰影表現立體感

畫出山脊斜坡上的影子，表現出山脈互相交疊的立體感。仔細確認陽光照射的方向，畫出自然的陰影方向。

山岳主題 10
一座
獨立的山

如富士山一般獨自矗立的高山，展現均勻美麗的姿態；因為單獨一座山會帶給人高大又強烈的印象，所以斜坡的地方很容易畫得太險峻。但其實山坡意外的相當平緩，作畫時需要仔細確認山坡的傾斜角度。

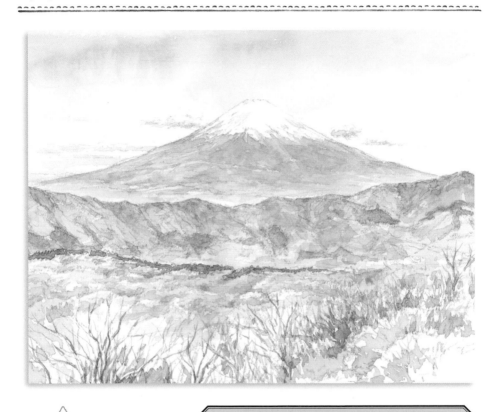

Point

比起高度，
寬度更廣

相對於山的高度，山腳下的緩坡原野左右展開，看起來比高度寬大好幾倍。

山坡出乎意料地平緩
從剪影中就能看得很清楚，其實山坡出乎意料地平緩。

山岳主題11
有近景的山巒

構圖由近景的步道延伸至遠景的山巒。寫生時，需要仔細比較眼前的石頭步道、岩石、山巒的大小或位置關係。

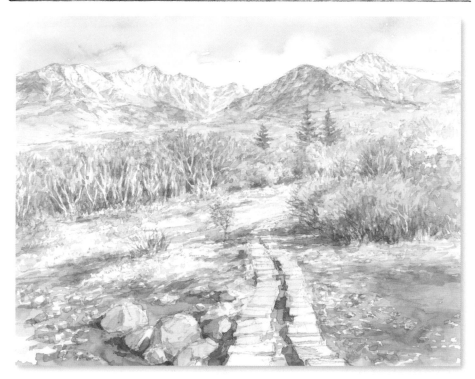

一座獨立的山，有近景的山巒。

岩石或石頭

用心描繪前方的岩石或石頭，畫出明暗差異以表現立體感，並與遠景的山巒呈現對比。

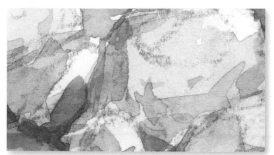

Point

近景看起來很大

其實近景的岩石或步道的寬度，看起來會比想像中來得大。通常應該要從遠景開始作畫。

山岳主題12
岩石山頂

山頂被岩石覆蓋，就像日本中央阿爾卑斯的寶劍岳一樣，山壁上的受光側和背光側的界線要畫清楚，才能表現出它堅實銳利的感覺。

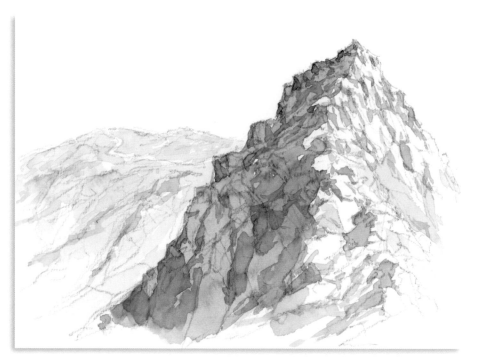

陰影之中

影子並不是只要簡單地塗上暗色就好，還要畫出影子中深淺不同的岩石輪廓。

Point

受光側畫白一點

受光側的岩石看起來白得刺眼，所以注意顏色不要畫太深。

山岳主題13
岩峰山

像是奧秩父山塊的瑞牆山，這種由岩峰交疊而成的山，寫生時不要拘泥於小塊的岩石，儘量捕捉大塊岩石的範圍。

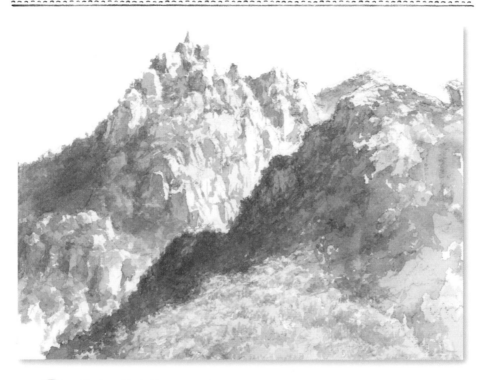

岩石山頂・岩峰山

配合日照方位
為了讓陰影面呈現出自然統一的感覺，需要確認好日照方位再作畫。

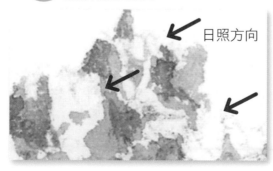

日照方向

清楚表現明暗差異
明確地描繪出陰影面和受光面的差別，優先表現強烈的立體感。

海洋

sea

學習如何為海洋
繪製各種圖案

　　海面看起來是風平浪靜，還是波濤洶湧？海洋是否閃著亮光？看起來是藍色的嗎？描繪海洋時，仔細觀察海面的形狀、光影或顏色的樣貌都是很重要的。舉例來說，如果只用藍色來畫海面，那這幅畫就會看不出寫生當下的天氣或時間等狀況，而且也無法表現海浪掀起或風平浪靜的狀態。即使是在藍天底下的海洋，經過陽光照射後，海面經常呈現眩目明亮的白色；陰天的時候，海面上的藍色變少了，色調看起來比較混濁；如果出現激烈的海浪，從遠處就能看到浪濤四濺的白色波浪。

　　大海隨時隨地都在變化，一刻都不曾停下來，但只要觀察一段時間，就會發現它固定的節奏感或形狀變化的模式。當我們發現了「什麼樣的畫法可以畫出什麼樣的海洋」，只要記錄這幾種變化模式，實際看著大海寫生時就能加以活用這些技法。

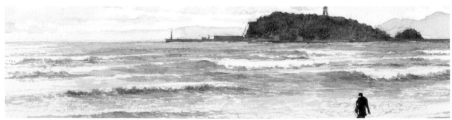

海灘旁的波浪（參見第 70 頁）

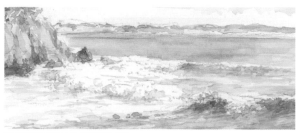

海岸邊的浪濤（參見第 71 頁）

滾滾浪濤

畫出破碎的白色浪頭及高高
捲起的波浪，並且呈現浪頭
與波浪間的顏色對比。

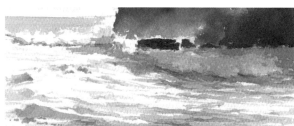

浪花滾滾的狂浪（參見第 72 頁）

波濤洶湧的海岸

浪頭激烈地散開，飛濺的泡
沫高高升起，作畫時注意浪
花不要畫得太整齊。

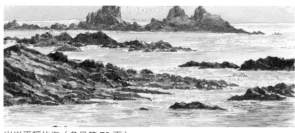

岩岸平靜的海（參見第 73 頁）

寧靜的岩岸

海面在岩石之間靜靜搖擺，
畫出一點點晃動的波浪。

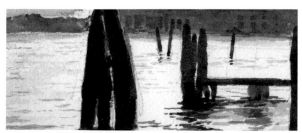

晚霞下的海（參見第 74 頁）

夕陽照射下的海面

夕陽下的天空色彩映在水面
上，在倒影上畫出微微晃動
的樣子。

海洋主題 1

海灘旁的波浪

因為有一點逆光，所以破碎白色波浪相當顯眼。強調白色與其他顏色的對比差異，藉此表現波浪又白又閃亮的感覺。

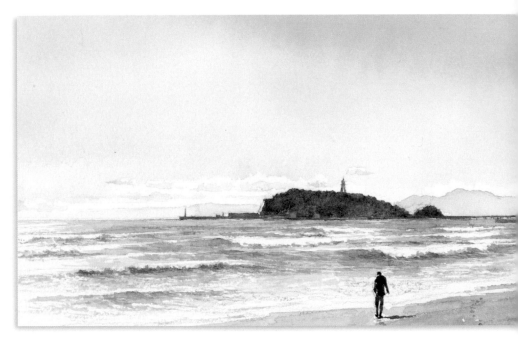

水的顏色

水不是單純的藍色而已，在藍色系顏料中混合一些略帶綠色的灰色，營造更加自然的感覺。

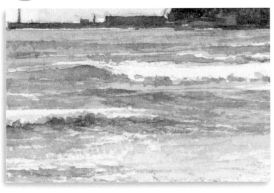

Point

利用白色的畫紙

白色的地方在畫紙上留白。在逆光之下，將遠景的島嶼或海岸上的人物等景物，都畫成像皮影戲一樣的剪影，效果看起來會很好。

海洋主題 2
海岸邊的浪濤

狂亂感十足的大海，碰撞周圍破碎的浪頭或岩石，波浪變得更加廣大，白色在整片海洋中非常顯眼。作畫訣竅在於保留多一點白色的地方。

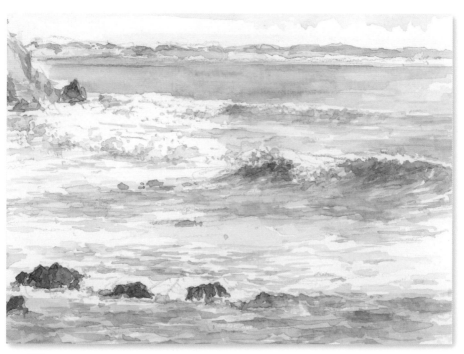

凌亂四散的浪頭

畫出浪頭四處拍打飛濺的樣子，作畫時海浪的形狀要凌亂一點。

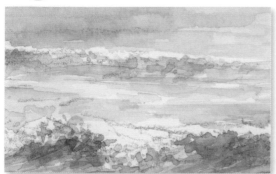

Point

立體的波浪

注意波浪高高捲起時呈現的立體感。波浪落下來的部分，正下方會出現暗影，以深一點的顏色作畫。

海灘旁的波浪，海岸邊的浪濤。

海洋主題 3

浪花滾滾的狂浪

激烈拍打的波濤，海水碎成泡沫，形成一個白色的世界。描繪海面上看到的顏色或暗色的泡沫陰影，白色的部分要很謹慎地留白。

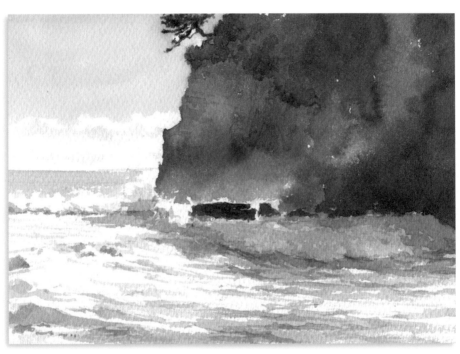

Point

波浪陰影的畫法

白色波浪的陰影色比海岸山壁還亮，但顏色比白色的波浪還暗；用偏藍色的灰色系畫上陰影，注意不要畫得太深或太黑。

三個層次

影子的顏色並非全都一樣暗，大致上應分成三個深淺層次。

亮
中
暗

岩岸平靜的海

海面在岩石之間穩穩地晃動，上面映著微陰的天空，看起來是銀色的。以淡灰色系上色，並且描繪出海面上都有多處留白，表現出浪花閃閃發光的樣子。

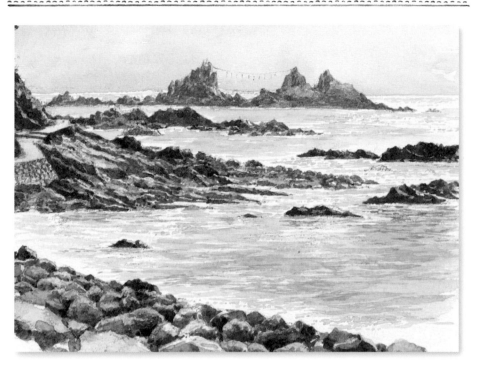

波浪拍打之際
幾乎看不到波浪，海面上閃亮的白色部分留白。

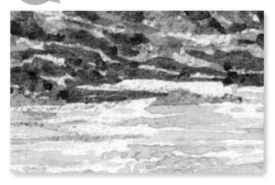

Point

以橫向筆觸描繪平靜的海面

在搖曳的海面上，用疊加的橫向筆觸畫出波浪的紋路。岩岸的特徵就是岩石，明確地畫出背光面與受光面的差別，表現立體感。

浪花滾滾的狂浪・岩岸平靜的海

海洋主題 5
晚霞下的海

映在海面上的夕陽倒影及天空的顏色，採用同一種顏色上色。為了保持明亮度，上色時要特別小心，訣竅是顏色輕輕地上色。

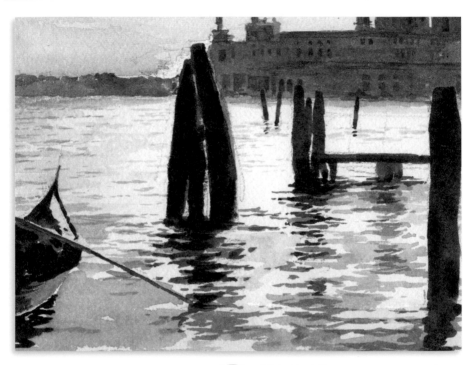

搖曳的形狀
以左右橫向的筆觸小幅度地疊加上色，描繪倒影的形狀。

Point
畫出波光粼粼的水面

海邊的建築物以暗色剪影的方式描繪，藉此強調明亮的水面，表現明暗對比。

海洋主題 6
浪頭寫生

這幅畫只用水彩進行快速寫生，描繪浪頭崩落的樣子。浪頭破碎的白色形狀，以留白的方式作畫，還要畫出升起的海浪陰影。

零散的浪頭
浪頭的輪廓不要畫太清楚，以微微移動畫筆前端的方式上色。

Point

放膽地畫

由於浪頭會產生變化，沒辦法一直盯著它寫生。所以不需要拘泥於細節，運用筆觸放膽地作畫。

晚霞下的海・浪頭寫生

河川・瀑布

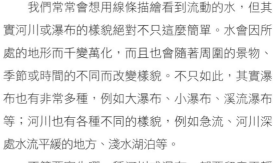

水流動的樣子
隨著地形而產生變化

river
water fall

　　我們常常會想用線條描繪看到流動的水，但其實河川或瀑布的樣貌絕對不只這麼簡單。水會因所處的地形而千變萬化，而且也會隨著周圍的景物、季節或時間的不同而改變樣貌。不只如此，其實瀑布也有非常多種，例如大瀑布、小瀑布、溪流瀑布等；河川也有各種不同的樣貌，例如急流、河川深處水流平緩的地方、淺水湖泊等。

　　不管要寫生哪一種河川或瀑布，都要留意平靜搖曳的漣漪、四處飛濺的水等型態；水不只是水而已，倒影上還會映出岸邊、急流之下的岩石等景物，寫生的祕訣就在畫出水周遭的情況。

　　水的顏色絕非只有所謂的「水藍色」，它的顏色並不單純。顏色可能會隨著溶於水中的礦物而改變，或是隨著倒影中周圍景物的顏色而變化。

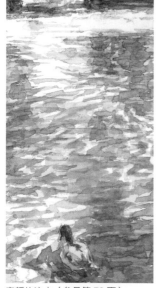

寧靜的流水（參見第 78 頁）

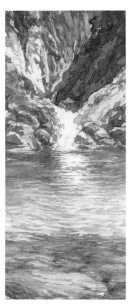

小瀑布與湖澤

運用畫紙在許多地方
留白。留白處的形狀
輪廓不要太統一，作
畫祕訣是畫出一點零
亂感。

小瀑布（參見第 82 頁）

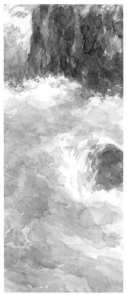

掀起白浪的急流

除了留白以外，也要
畫出暗色陰影或流水
的形狀。河流並非只
用單調的線條描繪，
而是需要搭配各種不
同的筆觸呈現。

翻騰的急流（參見第 81 頁）

平靜的河面

緩緩流動的水面就像靜止不
動一樣，倒影中映著周圍的
景物。畫出平緩的漣漪，並
且勾勒出岸邊森林的形狀或
顏色。

平靜的河面（參見第 79 頁）

河川・瀑布主題 1

寧靜的流水

村裡的小河流上，漣漪靜靜地搖曳著。寫生重點在於描繪出晃動的波紋，並且畫出倒影中的岸邊景物或顏色。

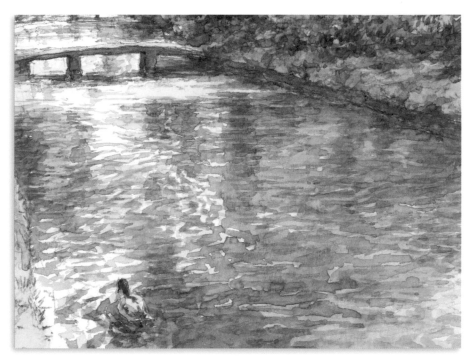

漣漪上映著明亮的天空

用綠色畫出倒影中的森林，同時還要在畫紙上留白。

Point

謹慎地畫晃動的漣漪

如果想要畫出很多漣漪，手會愈畫愈快，筆觸因此變得太單調一致。寫生時要慢慢地運筆並謹慎地描繪漣漪上的變化。

河川・瀑布主題 2
平靜的河面

陽光透過枝葉縫隙灑落在平靜的河面上，描繪出平緩的漣漪，以及倒映在上面的森林形狀或顏色。用草稿的筆觸慢慢畫出寫生當下的氣氛。

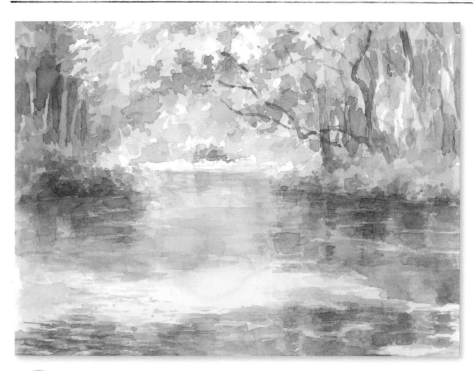

橫向筆觸，垂直作畫
運用橫向的筆觸描繪水面上晃動的形狀，倒影直直地映在水面上，所以作畫時要垂直延伸下去。

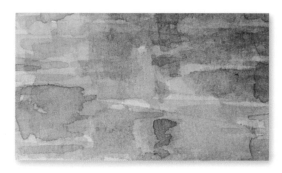

Point

倒影的畫法

水面上有岸邊樹木的倒影，描繪倒影中的樹木形狀或顏色時，要沿著波紋晃動的路徑畫出變形的樣貌。

寧靜的流水・平靜的河面

河川・瀑布主題 3

閃亮的
白色急流

氣勢十足的急流在透過枝葉縫隙灑落的陽光之下閃著光芒。這明亮的顏色要在畫紙上留白，並且透過河面或岩石的陰影強調明暗對比。

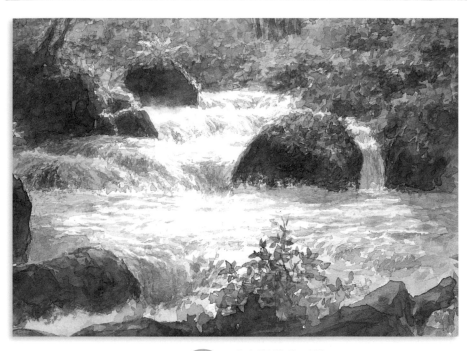

 流水墜落的形狀

水微微地碎成濺起的水花，不能用單調的線條描繪它的形狀，要畫出流水崩落的凌亂感。

Point

水面陰影的顏色

選擇帶有藍紫色的灰色或是偏綠色的灰色上色；運用比岩石的顏色還淺，比亮白還深的色調來表現。

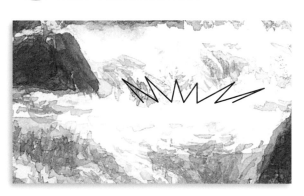

河川・瀑布主題 4
翻騰的急流

激烈翻騰的急流,河水衝擊岩石四處噴濺,河流的泡沫看起來是白色的。除了將白色的地方留白之外,陰影或若隱若現的暗色岩石等部分也都要畫出來。

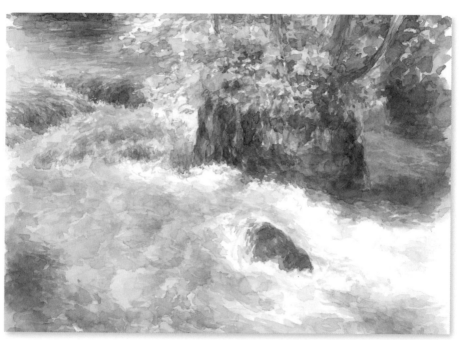

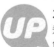

水花
飛濺的水花不能只是留白不上色,還要運用白色顏料展現氣勢。

Point

表現流水的明暗差異

流水的形狀看起來是立體的,仔細觀察白色或暗色的部分,並畫出明暗之間的差別。

閃亮的白色急流・翻騰的急流

河川・瀑布主題 5
小瀑布

流入溪中的水或小瀑布受到陽光照射的地方要留白，水面像瀑布潭一樣遼闊，畫出倒影中的周圍景物。

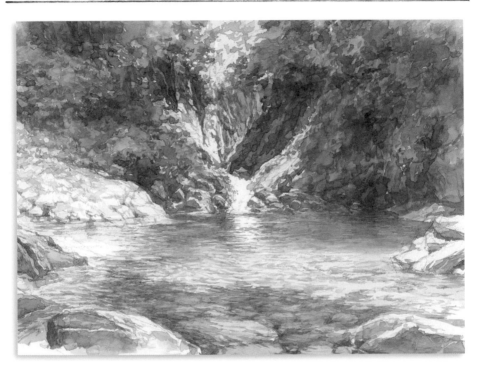

Point

在倒影中畫出岸邊的形狀或顏色

流入溪中的小瀑布是白色的，所以水面上也要留白。周圍的樹木、草或岩石映照在水面中微微搖曳的漣漪上，也要畫出這些倒影中的形狀。

小瀑布的形狀

小瀑布在岩石之間往下流，所以輪廓比較凌亂，不要畫得太流暢整齊。

河川・瀑布主題6

大瀑布

如青森縣奧入瀨溪的銚子大瀑布這般景色，整個河川的寬度形成氣勢磅礡的大瀑布。流水呈現散亂飛濺的樣子，所以要注意輪廓不能畫太整齊。

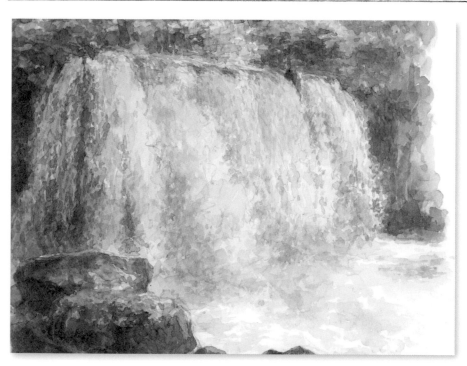

流水的形狀

不要以線條來描繪，而是用點狀的筆觸垂直延伸出流水的形狀。

Point

觀察各種明暗變化

落下的白色水花也是立體的，有著豐富的明暗變化。仔細觀察明暗差異，用偏藍綠色的灰色系畫出帶有深淺變化的水花。

小瀑布・大瀑布

天空

sky

天空
是由形體、光影、色彩交織而成，
充滿戲劇性的風景

　　天空會隨著天候、時間或季節的不同而產生各種變化，是充滿戲劇性的風景。反過來說，如果可以描繪出適當的天空樣貌，就能表現出風景的天氣、時間或季節差異。

　　天空並沒有固定的畫法。想要怎麼表現天空都可以，不一定要照著看到的樣子作畫，不需要畫出非常精確的樣子。舉例來說，如果用水彩作畫，可以直接運用水彩的暈染或模糊的效果，這個畫法就能表現出遼闊的天空。雖然我們經常在雲朵白色的地方留白，但其實用白色顏料上色也是很常見的繪畫方式；還有一種常見的表現方式，就是畫完天空後，再擦拭掉雲中透出的陽光。

　　描繪天空時不只需要臨摹，運用顏料或水分偶然形成的效果，嘗試各種不同的畫法也是天空寫生的樂趣之一。

飄浮排列的雲朵（參見第 90 頁）

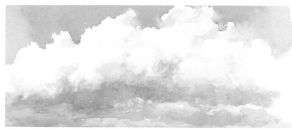

藍天白雲（參見第 86 頁）

飄在藍天裡的白雲

將畫紙的白色效果發揮到極
致，並且在立體的白雲中加
入陰影，表現明暗差異。

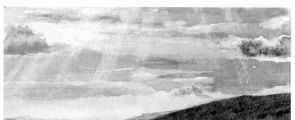

雲間灑落的光（參見第 92 頁）

透出雲間的光線

畫好天空之後，再用沾溼的
衛生紙或布，仔細地擦出陽
光的光線。

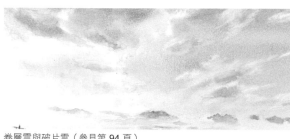

卷層雲與破片雲（參見第 94 頁）

飄著小雲朵的遼闊天空

空中飄浮著各種型態的雲
朵，雲和天空之間的界線要
畫得模糊一點。

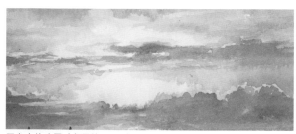

天空中的晚霞（參見第 95 頁）

夕陽下的天空

天空染上一層紅色或黃色，
晚霞帶有各式各樣的色調。
在畫紙上暈染多種色彩，可
以表現出非常美麗的景色。

天空主題 1
藍天白雲

白雲也是立體的,陽光的照射會讓雲朵顯現出亮暗面。畫出雲朵的明暗差別之處,表現白雲輕飄飄的樣子。

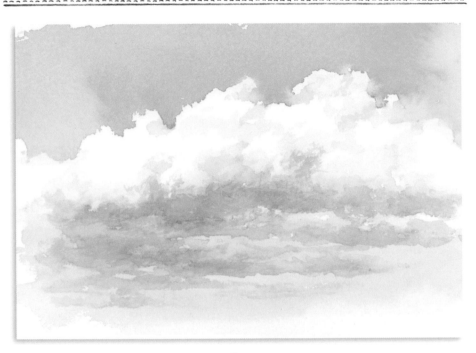

影子的顏色
用偏藍的淡灰色表現自然的影子。

Point

顏色不要畫太深

注意雲的陰影不要畫太深。顏色愈深,形狀看起來愈清楚,飄在遠處的雲朵便會失去遠近感。

天空主題 2
翻騰的夏雲

夏雲不斷地翻騰冒出，明亮的白雲非常亮眼。儘量運用白色畫紙留白，並且畫出大範圍的陰影。

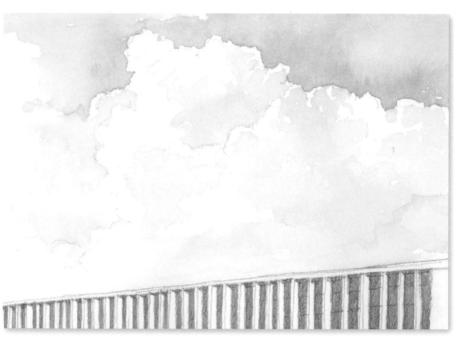

明亮的影子
以偏藍紫色的淡灰色系表現陰影面。

Point

稀薄明亮的雲朵

雲朵看起來又亮又白，在整體塗上薄薄的顏色是上色的訣竅。過度專注於亮暗面的表現，很容易不小心下手太重，顏色畫太深。

藍天白雲，翻騰的夏雲

天空主題 3
晴朗的藍天

遼闊的天空一片蔚藍，塗上大面積的天空顏色。先做好沾濕畫紙之類的準備，避免上色時因出現空隙或暈染效果而降低遼闊感。

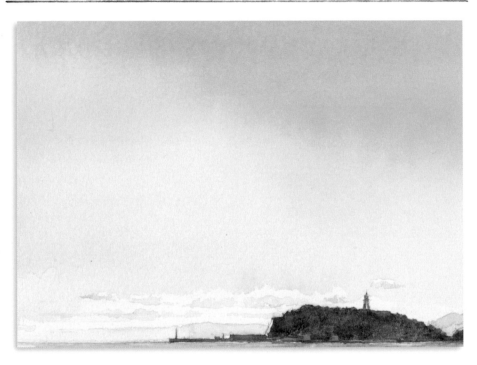

遠方的雲

塗好藍天後，趁畫紙未乾時，用一點白色顏料描繪遠方的雲。

Point

充分沾取顏料，
一口氣上色

先將畫紙沾濕，接著用平筆充分沾取調好的天空藍，趁畫紙還沒乾之前一口氣塗上去。

天空主題 4
夏雲

只用水彩快速畫出夏雲的樣貌。先將藍天的地方打濕並塗上藍色顏料,接著再用衛生紙擦出白雲。

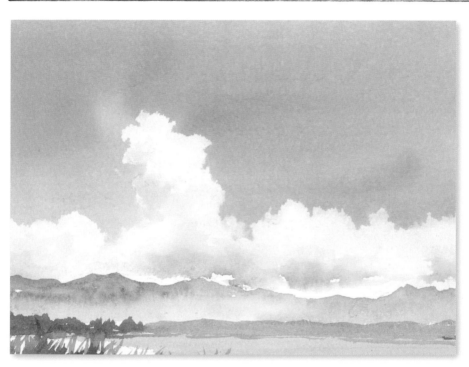

雲朵的輪廓
輪廓太整齊會無法表現雲朵柔和的感覺。形狀要畫得稍微凌亂一點。

Point

擦拭出雲朵

趁一大片的藍色顏料未乾前,擦拭出白雲的部分。不疾不徐地、仔細地擦拭出雲朵的形狀。

晴朗的藍天・夏雲

天空主題 5

飄浮排列的雲朵

如高積雲般在空中飄浮排列的雲朵，寫生時需要表現每一朵雲的立體感。運用暈染、模糊或擦拭的技法呈現。

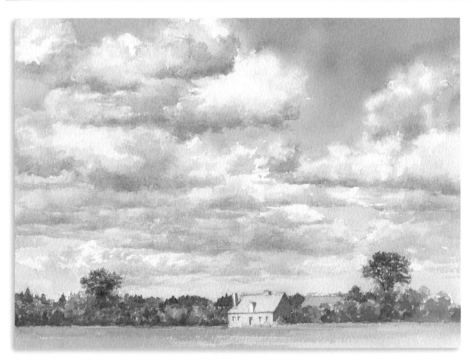

模糊的輪廓

白雲留白不上色的地方，用棉花棒之類的工具塗抹，表現出柔和模糊的感覺。

Point

愈遠愈輕薄

畫面下方的雲連成線，愈遙遠的雲看起來愈輕薄。森林、建築物等地面景物看起來也比遠方的雲還要清楚，上色訣竅在於將地面景物的顏色畫深一點。

天空主題 6
遍布天空的雲朵

排列在一起的雲朵映著夕陽的色彩，朝左右兩側散開，層層堆疊連成一線。每一排雲都是立體的，所以必須畫出它們的亮暗差別。作畫技巧是愈遠的雲要畫得愈不明顯。

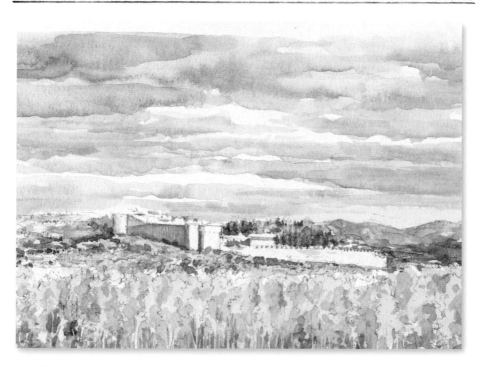

UP

雲的輪廓
畫出模糊的形狀，避免輪廓形狀看起來太清楚。

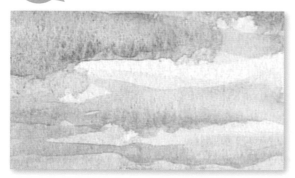

Point

不規則的形狀

雖然雲的型態有某種固定的變化節奏，但其實每一朵雲的形狀都是不規則的。作畫時要避免用同一種模式來表現。

天空主題 7

雲間灑落的光

陽光穿透雲層的縫隙,出現一道道天使的階梯,真是戲劇化的景色。畫好天空和雲朵之後,再用水彩抹出光線。

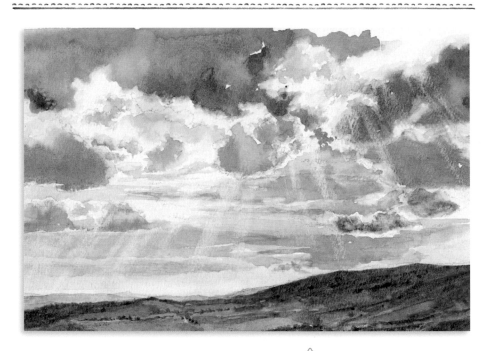

Point

注意光線的角度

光源只來自於太陽,所以光線會以放射狀擴散。注意不要把光線的角度畫得太凌亂。

擦除技法

用沾溼的衛生紙、抹布或棉花棒等工具沾取顏料,直直地擦出光線。注意不要畫得太白。

天空主題 8

薄雲間透出的光

陽光被薄薄的雲層遮蓋，在空中散發著眩目的光芒。先將畫紙打溼，接著避開陽光的中央位置，在畫紙上渲染出淡淡的色彩。

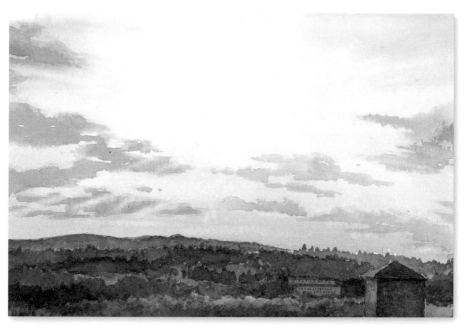

Point

模糊的陽光邊緣不要用畫的

一大片白光與天空的顏色之間有分界線，儘量慢慢地模糊它們之間的界線。也可以趁顏料還沒乾時，以塗抹的方式模糊界線。

雲朵或天空的顏色

以淡色調混合渲染，模糊顏色的輪廓並表現出自然擴散的感覺。

UP

雲間灑落的光、薄雲間透出的光。

天空 主題 9

卷層雲與 破片雲

一片晴朗的黃昏天空中，出現了散開的卷層雲或破片雲，先畫出一大片藍天及晚霞的色彩，接著再用擦除法或模糊法表現雲朵的樣貌。

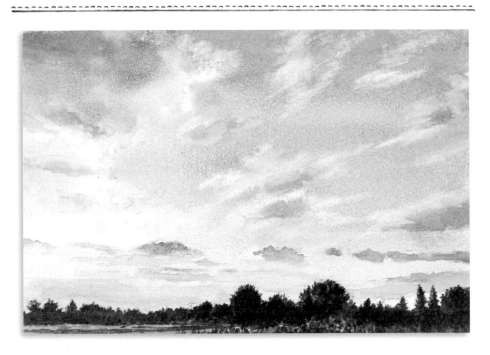

 破片雲
擦除破片雲的形狀後，再加以模糊它的輪廓。

Point

地上的風景比較暗

用深色的剪影呈現森林中的樹木等地面景物，雲朵上也塗一點暗色，以突顯出明亮的天空。

天空主題10

天空中的晚霞

晚霞下的天空映著許多色彩，因此需要事先準備好多種顏色。直接在畫紙上暈染這些顏色，等待色彩自然地混合。

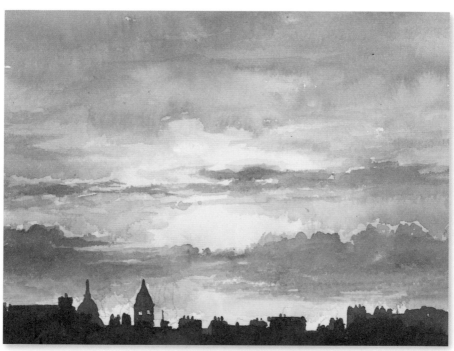

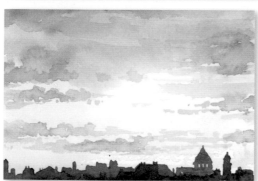

接近黃昏的耀眼天空
接近晚霞之前的天空。空中的黃色調比紅色調更強烈。

Point

等待顏料混合

塗好顏色之後，等待顏色自然混合。如果在顏料風乾前用畫筆修改，會出現不自然的空隙或斑點。

卷層雲與破片雲．天空中的晚霞

天空主題11

夕陽的天空

在寬廣寧靜的天空上，用紅色系與黃色系顏料在沾溼的畫紙上暈染，等待顏料自然混合。建築物等其他景物則待完全風乾後再畫上去。

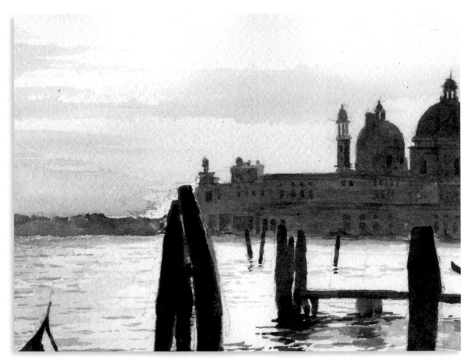

Point

等待風乾

在渲染的天空色彩完全風乾之前不要畫建築物。如果需要在天空上加筆，也要等乾了之後再畫。在沾溼的狀態下作畫，可能會不小心畫出斑點或扭曲的形狀。

UP **大膽地塗深一點**
夕陽下的天空是背景，而風景看起來像剪影，因此要大膽地塗上又深又暗的顏色。

天空主題12

日落時的天空

日落時分夕陽下的天空，先將畫紙打濕，在還沒乾之前塗上朱紅或紅色系顏料。上色的訣竅在於不要畫太淡，顏色要塗深一點。

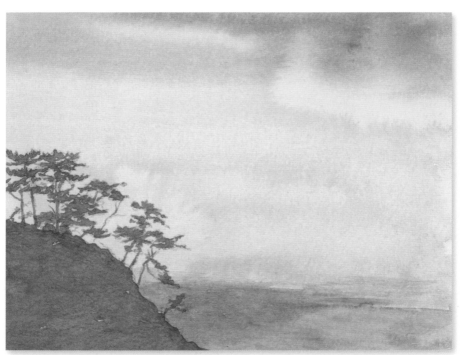

Point

畫面上方是暗的

因為是日落時的天空，上方會比較暗。暗色的地方也要在剛開始上色的階段進行暈染混色。

試畫

為降低失敗的機率，建議正式上色前先在其他紙上畫看看。

夕陽的天空·日落時的天空

建築物

building

建築物象徵著人們的生活風景，是常見的寫生主題之一

建築物是表現人們生活與從事活動的風景，時而優美，時而夢幻，不論古代、現代，東西方都持續將建築物景色當作寫生的主題。

進行建築物寫生時，如果正以由下往上看的仰角望著房屋，就不能將房屋畫成俯角這種「不可能」出現的房屋角度，這是很重要的一點。作畫的訣竅在於一開始先儘量畫淡一點，接著再畫出大致的線條；而描繪外觀輪廓時，則要以實際蓋房子時搭建鷹架的感覺來作畫。當畫紙上逐漸浮現出建築物的形狀後，一定要和真實景物進行比對。如果屋簷的傾斜角度差非常多，只要在大致畫出線條的階段修改就行了。如果線條畫得太清楚，就得花更多力氣邊擦邊改。

細節留到之後再調整，儘量輕輕畫出比較大的形體，一邊比對一邊慢慢地加強筆觸，這麼做就能事半功倍。

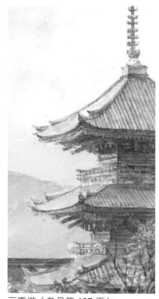

三重塔（參見第 **107** 頁）

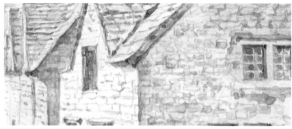

石砌的民宅（參見第 100 頁）

歐洲建築

受到重視而被傳承下來的建築物，許多都是用石頭或磚瓦建造而成。寫生時需要畫出它們的特色。

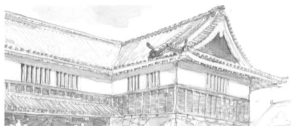

城門（參見第 105 頁）

傳統建築

日本傳統建築的一大特徵就是翹起的屋瓦、灰泥塗料牆壁或木板牆等，寫生時要仔細地描繪這些地方。

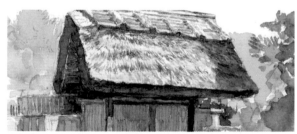

有茅草屋頂的門（參見第 110 頁）

茅草屋頂民宅

茅草屋頂是令人感到懷念的風景。留意它不同於石頭或鐵的獨特材質感，並且將加以表現出來。

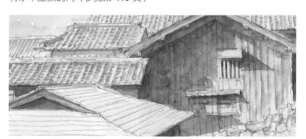

民宅的木板牆（參見第 113 頁）

木造民宅

木板或柱子的連接處，或是木板縫隙、組裝的椽子等部分都是木造建築物獨有的特色，寫生時要將這些特色畫出來。

建築物主題 1

石砌的民宅

英國的古老城鎮中經常可以看到這種石砌的民宅，牆面就是它的特色，作畫時不要把石頭畫得太整齊統一。

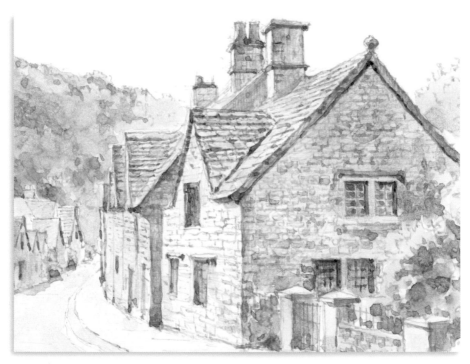

Point

線條晃動的石頭

堆積而成的石頭在大小、形狀或間隔上有著微妙的變化，所以不能用太多流暢的直線作畫。適度地運用晃動的筆觸，畫出來的效果會更好。

窗戶

窗框上可以看到厚厚的石頭，因此要在窗框上加入陰影，強調凹下去的立體感。

建築物主題 2

民宅的
凸窗與煙囪

形狀簡單的英國民宅。寫生時需要觀察煙囪、凸窗、屋頂或屋簷等部分，確認它們所呈現的形狀是在哪個角度下看到的。

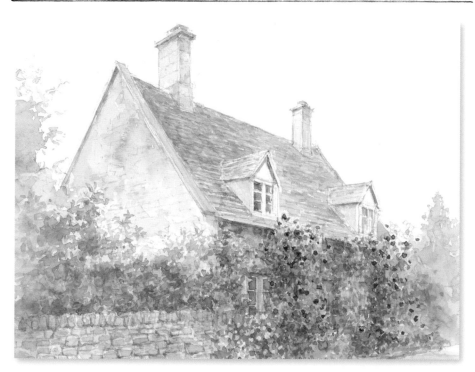

石砌的民宅．民宅的凸窗與煙囪

凸窗

窗框等部分的傾斜角度，如下圖標記線所示，看起來朝右下方傾斜，作畫時需要特別留意。

Point

注意牆壁或屋頂的角度

牆壁或石砌的屋頂，它們的傾斜度看起來各不相同。作畫訣竅在於仔細比對它們的角度。

建築物主題 3

西式建築與庭園

小石川植物園裡的窗戶、牆壁或時鐘塔等景物，都瀰漫著一股西式氛圍。搭配庭園中的植栽還能表現出此景的特別之處。

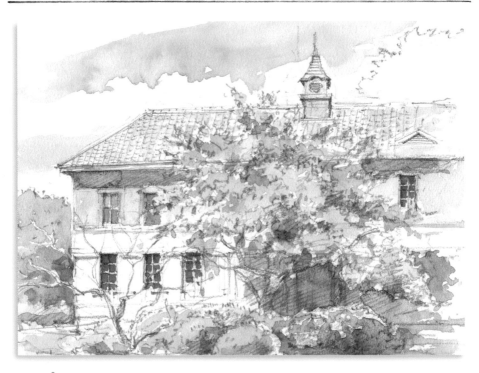

Point

屋簷或窗戶的畫法

由於作畫視角是接近正面的角度，所以屋簷或窗戶的線條看起來都是互相平行的。一旦往左邊或往右邊移動，觀看景物的視角就會跟著改變。

窗戶
窗戶有點陷進牆壁裡，所以要畫出窗框的陰影。

建築物主題 4
白色教堂

建築物由磚瓦建造並以灰泥塗料加工而成，充滿異國感且散發著優雅端莊的魅力。寫生時，要畫出上面各式各樣的裝飾造型。

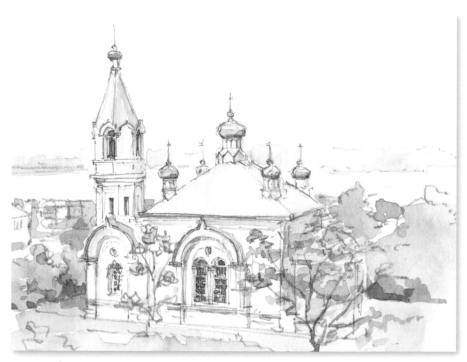

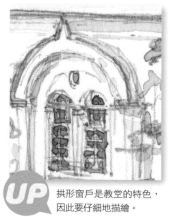

UP 拱形窗戶是教堂的特色，因此要仔細地描繪。

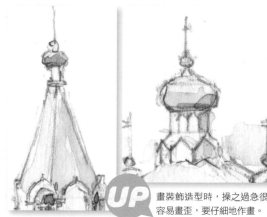

UP 畫裝飾造型時，操之過急很容易畫歪，要仔細地作畫。

建築物主題 5

釀酒廠的白牆

自古老的驛站中保存下來的釀酒廠，為現代帶來了日式建築之美。受到陽光照射的牆面是最白的地方，其他地方則要畫上暗暗的影子。

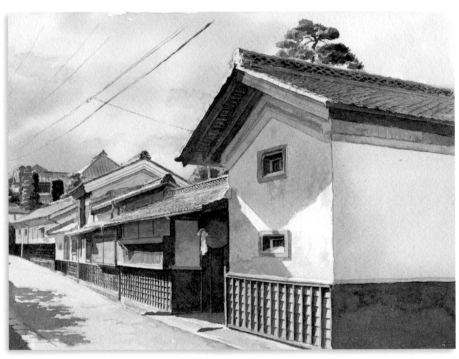

Point

以灰色系畫白牆的陰影

在牆壁受光面的地方留白，背光面則用淡灰色系來表現陰影。

木板牆

垂直的柱子及木板重疊的地方，仔細觀察兩者之間的差別再作畫。

建築物主題 6

城門

城門上有著厚重的屋脊（屋瓦的部分）、石牆以及感覺很輕盈的白牆，展現出日本傳統造型的美感。畫石牆的時候，注意不要以單調重複的模式作畫。

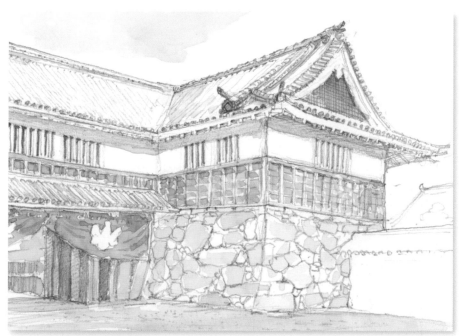

UP 仔細地、慢慢地描繪屋簷瓦片等細節。

黑色木板牆受到光照，所以要塗上灰色系顏色。

Point

注意微妙的彎曲感

屋頂或石牆上都有一點點彎曲的部分令人感到很深刻。作畫時小心不要畫太彎。訣竅在於要用比想像中更平緩的曲線來呈現。

建築物主題 7
磚瓦建築

修復後的東京車站。站在遠處觀看時，不要著重在層層疊疊的磚瓦細節，而是觀察磚瓦般的色調等部分，優先描繪畫面的整體感。

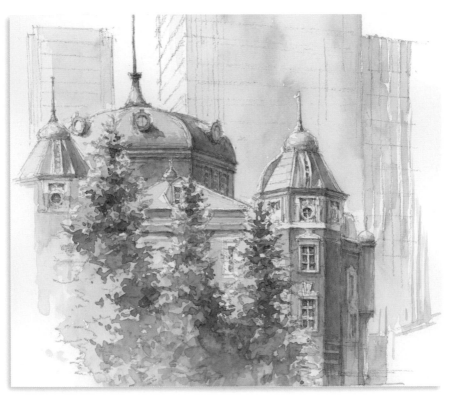

小物件的陰影
畫出突起物等小型裝飾的影子，雖然微小卻能讓立體感隨之浮現。

Point

裝飾物件不能畫歪

建築物有各式各樣的裝飾物件，比起畫得正確精細，應該注意不要畫得歪歪扭扭的。

建築物主題 8

三重塔

位於京都府的清水寺三重塔，由木頭組成、絕美無比的精緻造型。儘量不要拘泥於小細節，優先描繪整體的樣貌。

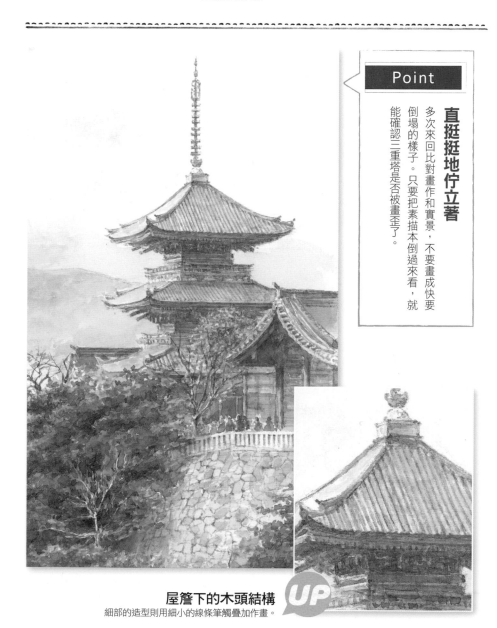

Point

直挺挺地佇立著

多次來回比對畫作和實景，不要畫成快要倒塌的樣子。只要把素描本倒過來看，就能確認三重塔是否被畫歪了。

屋簷下的木頭結構
細部的造型則用細小的線條筆觸疊加作畫。

建築物主題 9
天守閣全貌

從御殿跡欣賞美麗的日本國寶，位於長野縣的松本城。不要太在意細節，大致掌握天守或瞭望樓等部分的大小或位置，並且優先描繪天守閣的整體面貌。

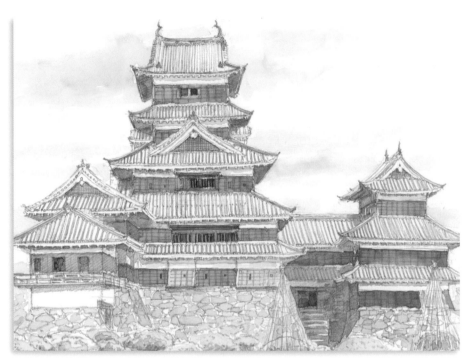

Point

注意高聳的形象

天守給人一種高高聳立的印象，所以看了會很想以直式構圖作畫，但若要加上左右兩邊的瞭望樓，就要改成橫式構圖。寫生時，需要仔細地確認構圖的長寬比例。

UP **造型的細節**
與其正確地「臨摹」，不如運用直線筆觸「繪製」出看起來很相似的樣子。

建築物主題10
茅草屋頂

不論是畫修葺過的屋頂，還是畫老舊的屋頂，寫生訣竅在於不能用銳利的筆觸來表現，而是要用晃動且柔和的筆觸來描繪。

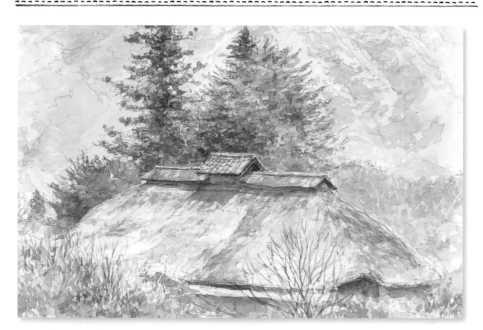

天守閣全貌・茅草屋頂

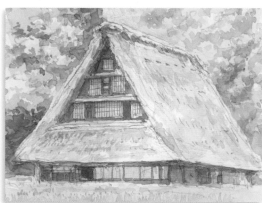

白川鄉的合掌造建築
被列為世界遺產，位於岐阜縣白川鄉的茅草屋住宅，其龐大的屋頂是合掌造建築的一大特徵。

Point

改變茅草的角度

茅草看起來層層疊疊的，因此要運用鉛筆或畫筆細而短的筆觸，一點一點地改變茅草的角度，不要畫得太井然有序。

建築物主題 11

有茅草屋頂的門

有茅草屋頂的門,茅草交疊的樣子有著固定的模式,而且可以清楚地看到覆蓋在茅草上的屋頂。多加注意一束一束的茅草線條,不要排列得太整齊。

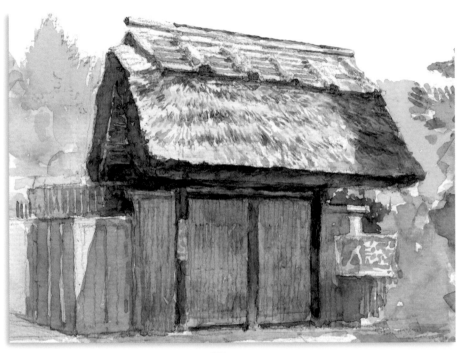

Point

呈現茅草的厚度

屋頂的側面或屋簷下可以看出茅草的厚度;覆蓋在表面上的屋瓦交界處,也可以看到梯狀的凹凸部分。畫出這些地方的暗色陰影,表現茅草屋頂厚重的立體感。

 茅草的筆觸
以線條筆觸畫出方向不一致的茅草線條。

建築物主題12

茅草倉庫

用墨筆畫出茅草倉庫的線條，並且塗上淡淡的顏色。不要刻畫地太清楚，以輕柔的筆觸描繪。

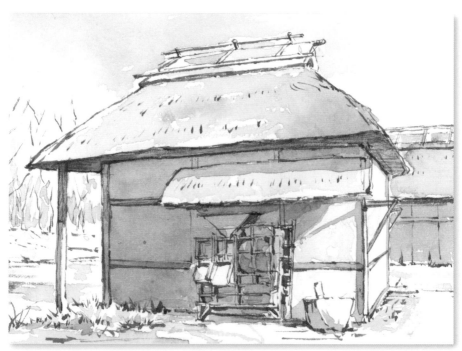

有茅草屋頂的門，茅草倉庫

屋簷下的影子

畫出陰影，表現屋簷下的深度及陽光照射的樣子。
運用細小的筆觸展現茅草屋頂的質感。

Point

運用線條

輕柔的墨筆線條可以調和茅草屋頂倉庫的氛圍，只塗上淡色調的水彩，襯托出線條的效果。

建築物主題13

藏造建築的商家

厚重的瓦片屋頂是日本藏造建築商家的一大特色。進行城市容貌的寫生時,不需要畫出細節,而是要優先描繪整體感。

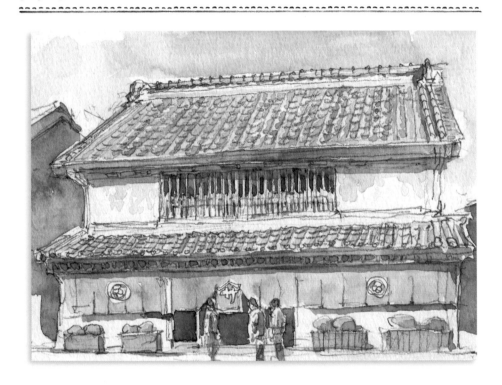

瓦片屋頂

不需要畫得很精確,觀察屋頂瓦片的排列模式,用線描法畫出輪廓。

Point

運用線描畫法

建築物上簡樸的白牆與厚重的屋瓦形成對比。塗上淡淡的顏色並用鉛筆線條寫生,也是一種表現素描感的方式。

民宅的木板牆

這個美麗的民宅有著紅鏽色的屋瓦，以及紅氧化鐵色的木板牆。牆壁的木板接縫和屋脊的線條（屋瓦相連的樣子）互相對比相當有趣，描繪這類建築物時用線描法會比較好畫。

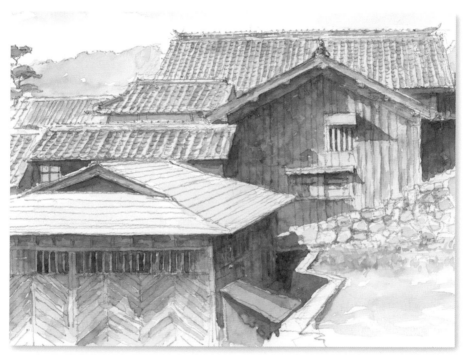

藏造建築的商家。民宅的木板牆

木板接縫
用線條表現木板接縫的各種樣貌，為避免過於單調，需要加上顏色變化。

Point

用線條畫陰影

用線條描繪的畫法也可以表現屋簷下等地方的暗色陰影，藉此呈現建築物的立體感或景深感。畫出太陽下的陰影，就能看出寫生當天的天氣。

街景市容

城市街景
展現形形色色的生活型態

street

城市街道包含了從自然景物到人造物等各式各樣元素的景色，這麼說或許一點都不為過。城市裡有許多複雜的景物，比如不會移動的大型建築物、小徑裡的石階，或是不停移動的交通工具、人的樣貌等。如果想描繪由形形色色的事物或狀況，無限排列組合而成的城市風光，表現這些景色的繪畫技法不勝枚舉，無法用三言兩語來說明。

不管想畫多麼複雜的城市景物，都要先從形狀開始著手。可以自由選擇繪畫的方式，不論是用鉛筆線描，還是用水彩筆畫都可以。總之先把景物的形狀畫出來，接著表現亮暗面並增添色彩，這樣的描繪順序比較容易上手。

除此之外，不單只有大型風景，構成風景的小型景物也要畫出來，因為它們也是廣義上城市街景的一部分。構想不要被限制住了，按照自己的感覺來寫生也是描繪城市景色的樂趣之一。

涼亭與石階（參見第 117 頁）

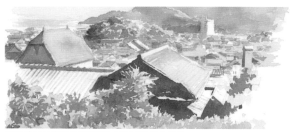

附近的房屋與遠處的城市（參見第 123 頁）

近景與遠景的房屋

包含近處與遠處房屋的構圖，
以近距離的房屋大小為標準，
畫起來會比較容易。

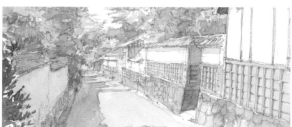

深邃的小徑（參見第 118 頁）

深邃的街景

窄窄的路或小巷街道，愈遠的
地方巷子愈窄，街道看起來會
比較小。寫生時要注意視覺角
度的變化。

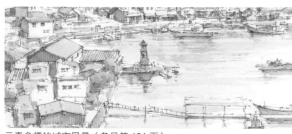

元素多樣的城市風景（參見第 121 頁）

包含各種元素的風景

除了建築物之外，還有船隻、
車子、水或樹木等各式各樣的
元素，要一邊觀察這些景物的
特徵，一邊進行寫生。

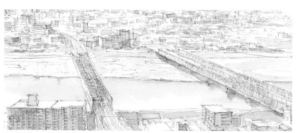

從瞭望台眺望（參見第 120 頁）

眺望視角的城市風光

現在很令人熟悉的展望風景。
用短短的直線、小小的四方形
組成各式各樣的形狀，畫出遠
處連成線的建築物。

街景市容主題 1

街角的
石階坡道

市中心的古老坡道上也保留著石階的街道風景。除
了描繪石階或石牆之外，還要先畫出一些周圍的建
築物，呈現寫生場景的環境。

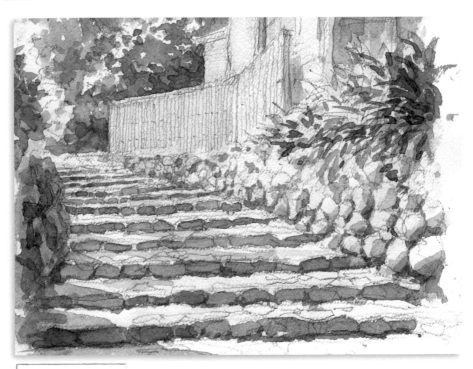

Point

用影子表現立體感

石階和石牆都有暗暗的陰影。
畫出陰暗的顏色以呈現立體
感，讓街道看起來更有深度。

畫面上方，遠處的石頭看起來比較小。

靠近畫面下方的部分則要畫大一點。

街景市容主題 2
涼亭與石階

只要稍微遠離一點城市的喧囂，就能遇見這般寧靜的石階風景。涼亭呈現仰視的角度，所以作畫時需要注意屋簷的角度。

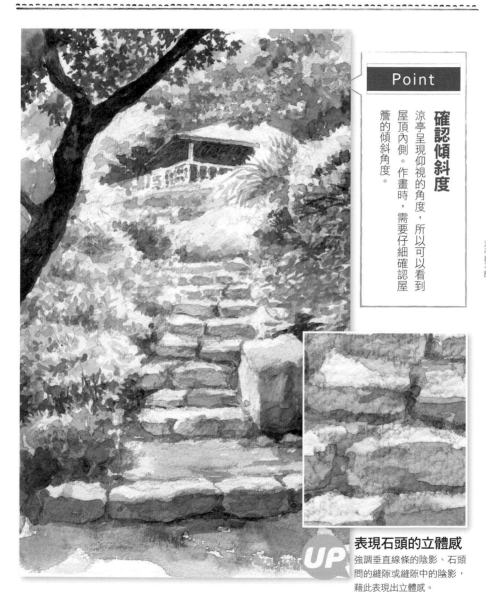

Point

確認傾斜度

涼亭呈現仰視的角度，所以可以看到屋頂內側。作畫時，需要仔細確認屋簷的傾斜角度。

表現石頭的立體感
強調垂直線條的陰影、石頭間的縫隙或縫隙中的陰影，藉此表現出立體感。

街景市容主題 3
深邃的小徑

直直地通往深處的小巷子，左右兩側有木板牆，以及塗著灰泥塗料的牆壁。愈往裡面走，街道的寬度或牆壁的形狀看起來愈窄愈小，畫面前方的路則以放射狀散開。

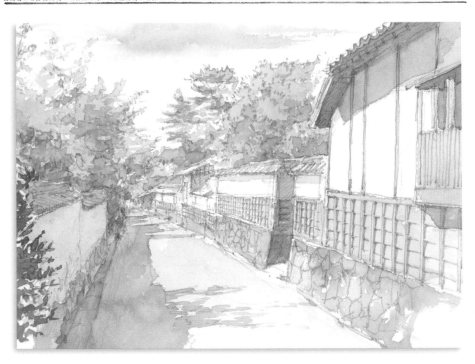

Point

屋頂的觀看角度

屋頂表面看來很大，所以看不見屋簷下的樣子；屋頂上方或屋簷等部分的形狀，整體角度朝左下傾斜，並且朝右上方延伸，屋頂愈遠看起來愈窄。

畫出圖中示範的輔助線，就能看出屋頂的傾斜角度。

街景市容主題 4
古老的街道

在古老的街道上欣賞木造建築的商家，屋簷以上的部分呈仰角的形狀。位於畫面前方的一樓與二樓的屋簷朝左上方傾斜。

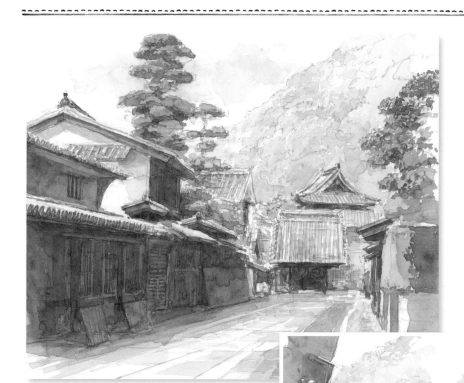

深邃的小徑・古老的街道

畫面靠向左側，以直式構圖描繪同一條街道。

Point

愈裡面愈狹窄

屋簷或街道朝畫面前方延伸，看起來呈現放射狀；而街道愈靠近裡面，看起來愈窄。

街景市容主題 5
從瞭望台眺望

從高樓大廈的景觀瞭望層眺望城市。逐一畫出近處建築物的形狀，遠處的建築物則用小小的四方形或直線筆觸來表現。

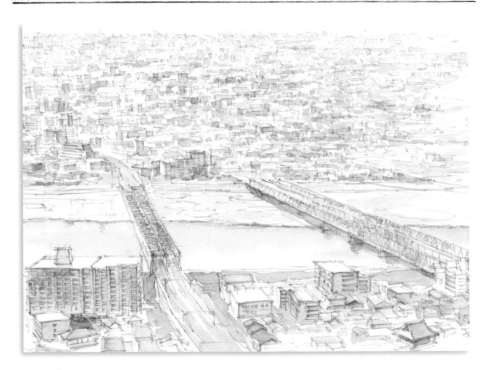

Point

畫出遠近差異

前方景物看得很清楚，但遠方景物的形狀卻較模糊，寫生時不需要堅持畫出遠方景物的形狀，可以搭配線條或小圖形，表現出複雜又密集的感覺。

 聚在一起的小圖形

在畫面上方畫出歪扭的四方形圖案，以層層堆疊的方式畫出許多建築物。

街景市容主題6

元素多樣的城市風景

俯瞰小型漁港與城市的風景。畫面中除了有建築物外，還有海面、船舶、森林等景物，寫生時要多多觀察每一種事物的形狀特徵。

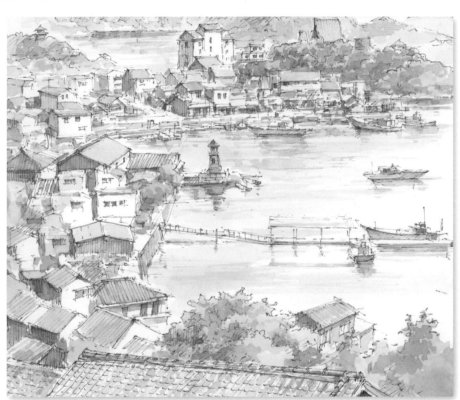

從瞭望台眺望，元素多樣的城市風景

遠方的景物也有影子

遠方看得出形狀的建築物也要畫出明暗部，突顯立體感。

Point

注意大小差異

城市看起來很小，幾乎可以塞進畫面前方屋頂的寬度範圍裡，作畫時必須仔細地比較景物的大小。

街景市容主題7

有坡道的風景

從坡道上俯瞰城市街景的寫生作品。畫面前方的坡道寬度看起來比較寬，這點需要多加留意。仔細比較道路或屋頂的形狀，邊確認形狀邊作畫。

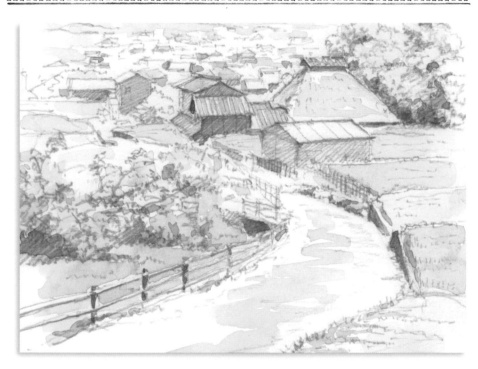

Point

注意通往深處的街道寬度變化

留意道路深處的寬度變化。遠處的路畫窄一點，前方的路則畫得又寬又大，寬度差異愈大，愈能加強景深感。

屋頂的形狀

描繪俯角下的屋頂時，要注意不同屋簷的傾斜角度。

街景市容主題 8

附近的房屋與遠處的城市

強調遠近感的構圖。遠方城市的大小，完全可以塞進近處屋頂的寬度範圍裡。在畫面前方的牆壁上大膽地塗上暗色，以強調逆光的樣子。

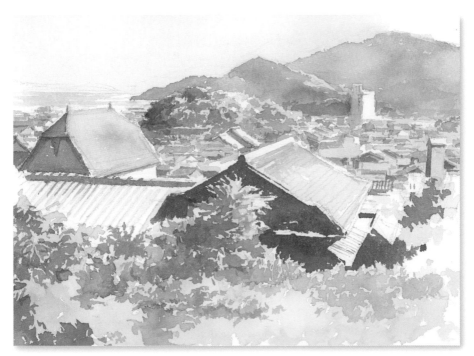

有坡道的風景・附近的房屋與遠處的城市

 遠處的房屋也有亮暗之分

遠處房屋色調比近處房屋更淡，同時還要清楚地表現出亮暗面的差異。

Point

光影的畫法

建築物背光面的地方顏色畫深一點，如此一來不僅能突顯受光面的明亮感並強調立體感，還能畫出光的面貌。描繪光的樣態就能表現出天氣的狀況。

歐洲風景

高人氣寫生旅行景點
魅力十足的歐洲

Europe

　　歐洲各個國家都有各自的特色，而且連不同的小村莊都能看到別具個性的風景。歐洲有很多看了就會忍不住想畫下來的景致，比如自古以來被妥善保存的建築物或街道，或者是包圍著這些景物的廣大山丘或森林。這些風景不論對於來自哪個國家的人而言，都是非常有魅力的寫生主題，許多人都很喜歡在這裡進行寫生。

　　而對日本人來說，在日本看不到各種建築物，像是古蹟、古城或教堂等景物，都可以説是相當具有代表性的歐洲風景寫生主題。

　　描繪歐洲建築物時，欣賞的位置不同，它們的外觀也會跟著改變；所以寫生時需要仔細確認景物的外觀形狀，記得要先從大型的形狀開始作畫。除此之外，還要仔細地畫出景物的光影，展現窗戶或牆上裝飾造型等事物的立體感，呈現歐洲建築物的風情。

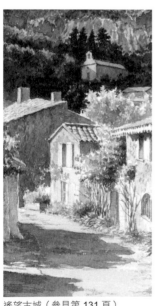

遙望古城（參見第 131 頁）

依照外觀差異
改變畫法

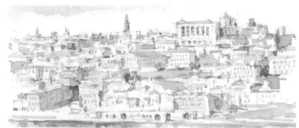

波多的城市風光（參見第 128 頁）

充滿歷史風情的城市

古老城市有著成排的石造建築物，而教堂尖塔是一定會出現的元素，具有點綴這片風景的效果。

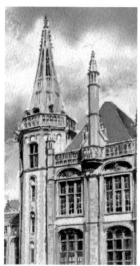

壯麗的中世紀建築
（參見第 137 頁）

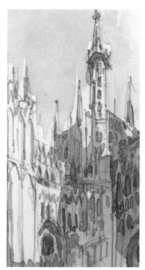

米蘭大教堂
（參見第 133 頁）

塔的形狀

尖塔上有著形狀多樣的裝飾，看起來複雜而美麗。勾勒尖塔細節的過程也是寫生的樂趣之一。

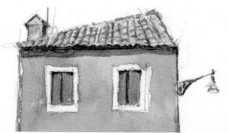

紅色房屋（參見第 126 頁）

五顏六色的建築物

不同地方的石頭顏色各有不同，可以欣賞各種色調的建築物也是只在歐洲才能體驗到的風景。

歐洲風景主題 1

紅色房屋

位於義大利威尼斯的布拉諾島上，有許多色彩繽紛的可愛住宅。寫生時除了顏色以外，還要畫出明暗面以表現立體感。

Point

仔細描繪影子

背光面的陰影要畫清楚一點，這樣才能烘托出明亮鮮豔的色彩。

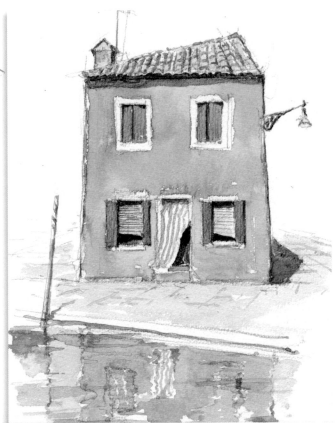

窗戶的深處

敞開的窗戶裡面要畫暗一點，藉此強調外面的明亮感。

歐洲風景主題2

巴黎歌劇院

位於巴黎中心的歌劇院,建築外觀上五彩繽紛的裝飾造型是它的一大特色。在熱鬧的街角寫生時,主要以線描法作畫會比較好。

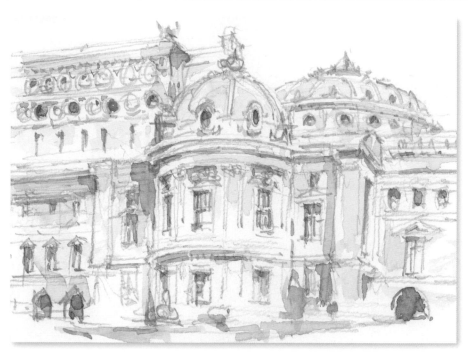

運用線描法

像雕刻這類較複雜的部分不需要畫得很精確,只要疊加線條與圖形,就能表現出建築物的氛圍。

Point

「相似度」比「正確度」重要

寫生時很難非常正確地將景物臨摹出來。大刀闊斧地畫出看起來「很相似的感覺」是重要的寫生訣竅。

紅色房屋・巴黎歌劇院

歐洲風景主題 3

波多的城市風光

位於葡萄牙的世界遺產，波多市容的寫生作品。斜斜的紅色屋頂密集地連在一起，而教堂的尖塔為風景帶來了高低節奏感。

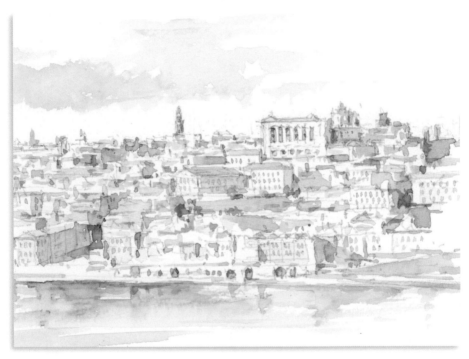

Point

亮度很重要

畫出建築物的陰影，明亮的白牆則留白不上色。即使是淡色的寫生作品，只要表現出明暗面的差異，還是能畫出立體感或光的面貌。

 UP

屋頂、牆壁、窗戶

不需要臨摹出正確的形體，運用小四角形之類的極小圖案來表現景物即可。

歷史悠久的佛羅倫斯

歐洲風景主題4

從義大利米開朗基羅廣場眺望的知名景點。這幅作品畫得很仔細，以具有變化感的作畫模式重複描繪並表現遠方的風景。

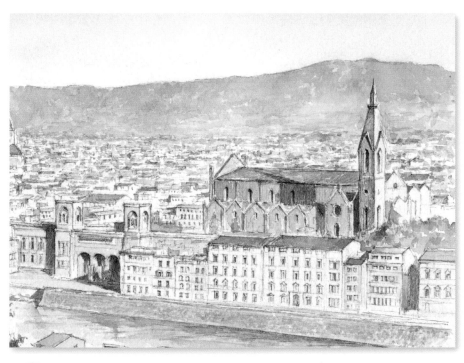

波多的城市風光・歷史悠久的佛羅倫斯

小地方也要加上影子

在小地方添加陰影使景物產生立體感，整體看起來感覺更加遼闊。

Point

只要仔細描繪特別顯眼的景物

遠方的建築物以重複的模式作畫。但是建築物的形狀大小、線條強弱要有節奏變化，不可以太單調。

歐洲風景主題 5
古老的街道

位於義大利西西里島的山間聚落，埃里切村的古老石板路。仔細地描繪陰影，突顯出強烈明亮的日光。

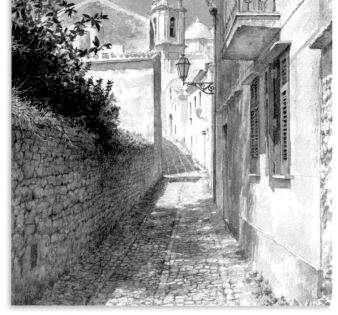

> ### Point
>
> **留意影子裡的形狀**
>
> 影子裡有反光，可以清楚看見石牆或石板地的形狀，畫出影子中的形狀就能表現出強烈日照下的光影。

石牆上石頭之間的縫隙畫暗一點，就能展現立體感。

強調石板地上受光面與背光面的明暗對比。

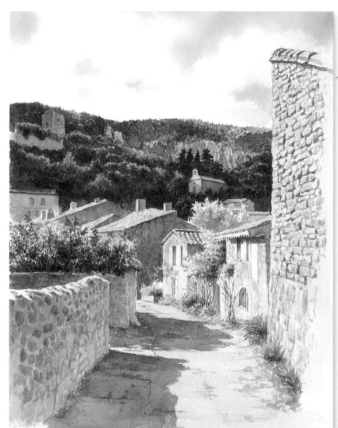

歐洲風景主題 6

遙望古城

法國奧佩德村的風景，由下往上望著山丘上的古城。寫生時間是無人且寧靜的午後，所以要清楚地畫出受光面與背光面的明暗對比。

Point

強調遠近感

左側石牆或右側牆面畫得很大，這樣的構圖可用來突顯道路的深度，並且和遠方有著古城的山丘形成一種遠近感。

古老的街道・遙望古城

UP

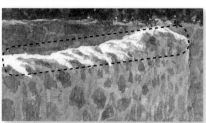

上端發亮的地方，留白不要上色。

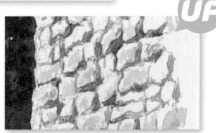

畫出石頭接縫裡的深色陰影，呈現凹凸不平的立體感。

歐洲風景主題 7

有教堂的村落

位於法國普羅旺斯的博尼約村莊風景。我用代針筆描繪出俯瞰視角之下美麗的屋瓦。遠處還有一大片葡萄園。

日照方向

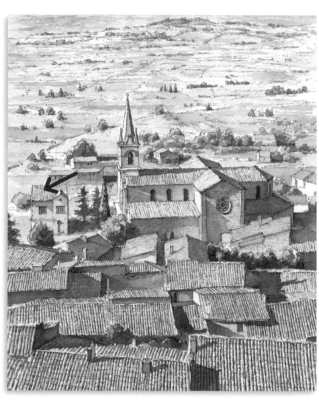

屋瓦

畫出一排又一排的受光面，而右側則要畫出陰影，表現屋瓦圓弧又立體的感覺。

Point

注意陽光照射的方向

由於寫生時間將近傍晚，斜陽之下映照著清晰的陰影，使風景看起來更加立體。作畫訣竅在於仔細地畫出小面積的陰影。

遠方的田園

小小的樹木上也要畫上陰影，讓遠處的田園看起來更清楚。

歐洲風景主題 8

米蘭大教堂

精緻繁雜的哥德式建築，米蘭大教堂的部分寫生。由於細節的部分實在畫不完，所以我優先描繪出朝向天際的尖塔。

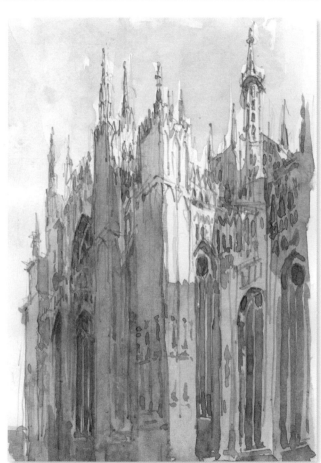

> ## Point
>
> ### 描繪影子
>
> 陰暗的影子及受光面明亮的牆面，清楚地表現它們之間的明暗差別，突顯建築物的立體感。

裝飾造型

大量地重複疊加筆觸或線條，畫出看起來很複雜的樣子。

歐洲風景主題 9

布魯日的湖邊

比利時古都布魯日的小湖畔風景。為了表現晴天的感覺，紅磚建築物或周圍的草木都要清楚地畫出它們的明暗對比。

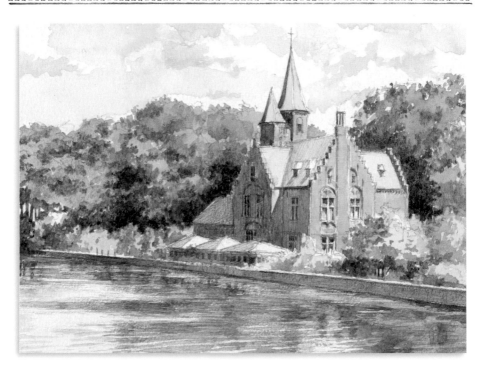

Point

透過明暗對比表現天氣狀況

清楚地畫出受光面與背光面的明暗對比。降低顏色的明暗對比，就能將陽光普照的晴天畫成陰天。

 牆面的陰影色

以亮部的顏色為基底色，並且加入灰色系顏料以降低陰影的彩度。

欧洲風景主題10

逆光下的城市

比利時布魯日的城市街景受到午後陽光的正面照射，看起來就像剪影一樣。這類逆光風景的寫生訣竅，就是剪影的部分要大膽地畫暗一點。

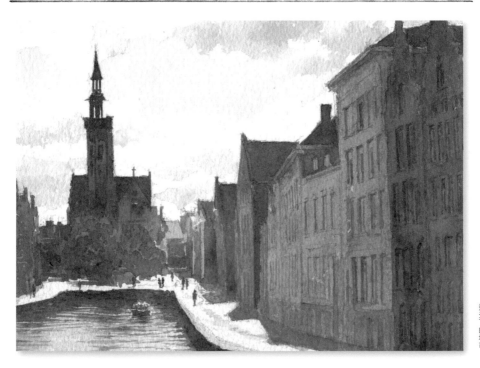

布魯日的湖邊・逆光下的城市

影子中的輪廓
建築物的牆面不能塗滿同一種顏色，要先用深一點的顏色輕輕地畫出窗戶的形狀。

Point

受光面是白色的

白雲或街道等部分是受光面，用接近畫紙程度的白色水彩畫出明亮的感覺，這樣就能和暗色的影子形成對比。

聖米歇爾山

法國聖米歇爾山的修道院，獨自聳立於一片荒蕪的平原盡頭中。這裡是世界各地的旅客都會造訪的景點。從前方遼闊的草原看過去的寫生作品。

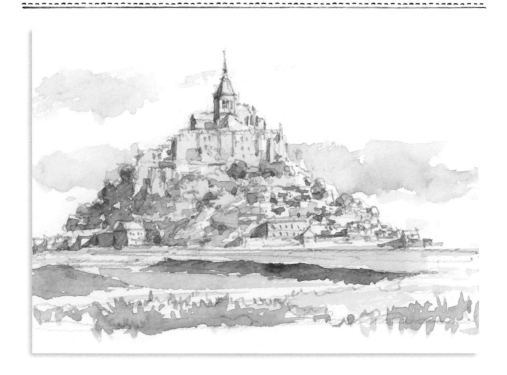

Point

優先描繪整體形狀

站在遠處依然看得見修道院的細節。先畫出正三角形的整體形狀，細節則留到後面再畫。

陰影

仔細觀察影子的方向與大小，呈現寫生當下的天氣或時間狀態。

壯麗的
中世紀建築

比利時的古都根特，保留了許多繁華壯麗的中世紀建築。每一個石造大型建築的窗戶都是經過精雕細刻的作品，多花時間勾勒細節很重要。

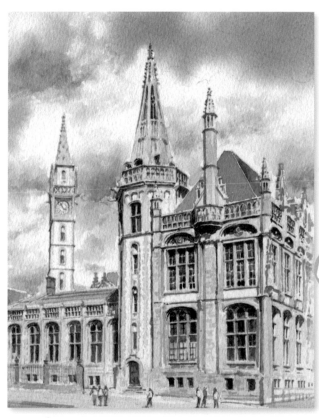

UP **細節的描繪**
慢慢運筆，多花時間勾勒建築物的細節。

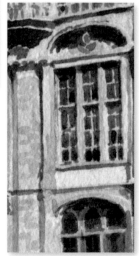

聖米歐爾山·壯麗的中世紀建築

Point

有深度的窗戶或牆面裝飾

造型窗戶或牆面上的裝飾都有陰影，要仔細地畫出陰影以呈現景深感或立體感。陽光強烈照射的時候，寫生的訣竅是大膽地運用暗色來描繪。

小型風景

散落在遼闊風景中的小型景物也是一種很容易作畫的主題物

architecture

構成風景的元素並非只有大型的建築物或山岳。在街角或村莊裡偶遇的景物，或者是充滿生活氣息的點景，都是非常有魅力的寫生主題。另外，像是局部的建築景觀、招牌、有趣的門或窗戶等景物，也都可以當作寫生的題材。

風景寫生不僅可以描繪大型構圖，畫下這類小型風景也別有一番趣味。

描繪小型風景時，不需要猶豫該如何裁切取景。只要畫下自己喜歡的部分就行了。而且也可以從喜歡的部分開始作畫，並且放大延伸其他景物喔。

可以只用鉛筆或原子筆寫生，也可以不打草稿，直接用顏料與畫筆作畫，像這樣帶點冒險與玩心的繪畫方式，是小型風景寫生特有的輕鬆體驗。

稻草人（參見第 **146** 頁）

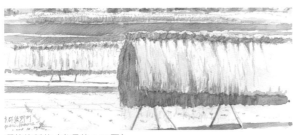

曬乾的稻草（參見第 147 頁）

田園風光

收割後經過曬乾的稻草等小型
風景也能體現季節感。

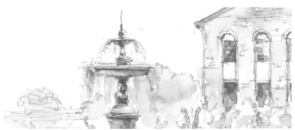

噴泉與其他景物（參見第 142 頁）

公園的小風景

公園中有許多小型點景，例如
小型噴泉、長凳或遊樂設施等
景物。

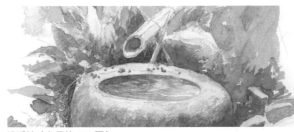

洗手缽（參見第 143 頁）

洗手缽

放在日本老街或庭園角落的洗
手缽，類似這樣的小物件也是
很好作畫的主題。

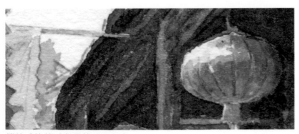

燈籠或旗竿（參見第 149 頁）

招牌或燈籠等小景物

街道上有各式各樣的商店，店
家的招牌或裝飾物等小物件，
都是很有特色的點景寫生主
題。

小型風景主題 1
庭園的拱門

花園周圍的小型石造拱門。作為背景的森林反而要
畫得精細一點，這樣才能突顯拱門的表面。

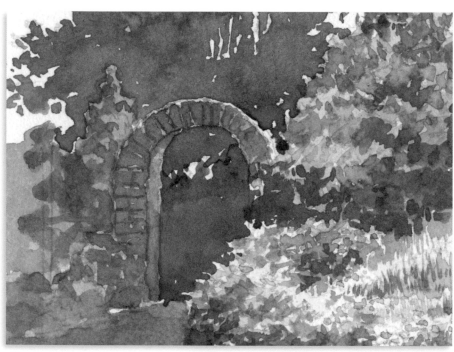

拱門的厚度

由於拱門是石頭建造的，所以看得見內側的厚度。在
有厚度的部分塗上少許亮色就能突顯拱門的立體感。

Point

影子的亮暗面也要畫出來

整體的景物都位於背光面，
拱門看起來比較明亮一點。
畫出陰影之中的明暗差異，
展現自然的光影感。

小型風景主題 2
路燈

別具風情的路燈也可以單獨作為寫生的主題。寫生時，可以先畫出路燈，接著再逐漸擴大描繪周遭的風景。

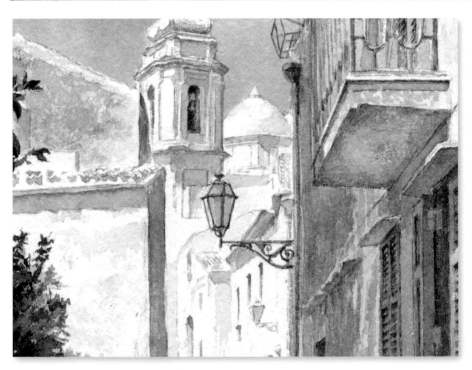

運用明暗面表現立體感

路燈的表面被分成好幾個部分，所以很容易區分明暗面的差異。

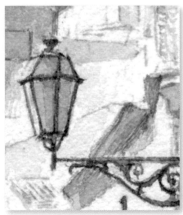

Point

仰角下的形狀

因為我們是由下往上仰視著路燈，注意不要畫成俯角的形狀。

庭園的拱門‧路燈

小型風景主題 3

噴泉與
其他景物

公園等地方裡的噴泉也是可以輕鬆寫生的小型風景主題。雖然可以用放鬆的心情來作畫，但還是要注意不能畫得歪歪扭扭的。

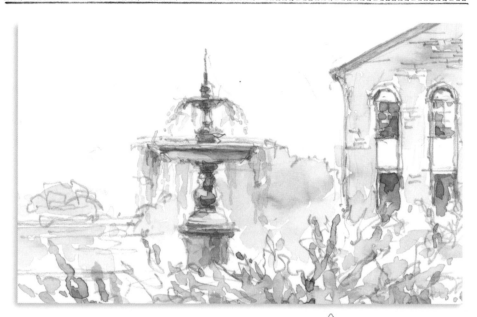

Point

噴泉水的畫法

水往下落的樣子不能只用簡單的線條來排列，以疊加的筆觸畫出線條或圓點多而雜亂的樣子。

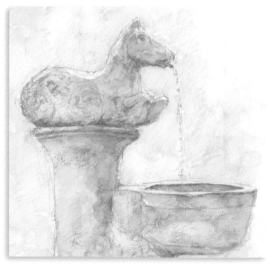

街角的飲水台

義大利小城鎮裡的飲水台。畫出微微逆光的感覺。

小型風景主題 4
洗手缽

在庭園路口看到的洗手缽。它被悄悄地擺在這裡，我很喜歡這種靜謐的氣氛，於是將它畫了下來。

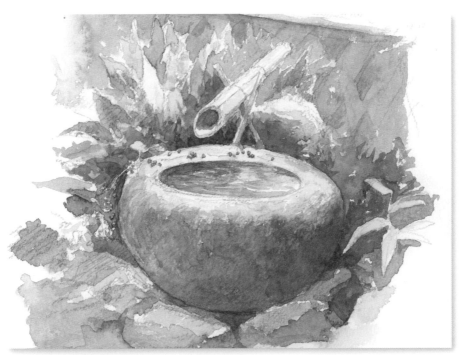

UP

竹筒

畫出竹子的厚度與凹洞裡的影子，就能讓整體散發出自然的立體感。

Point

展現立體感的方法

用深色來描繪陰影，就能展現景物的立體感和重量感。此外，為大致表現出景物所處的情境，可加上一些周圍的石頭或草。

噴泉與其他景物・洗手缽

小型風景主題 5

道祖神

長野縣安曇野的道祖神。這是還很新的雕像，上面雕著道祖神微笑的樣子。畫出陰影以表現立體感。

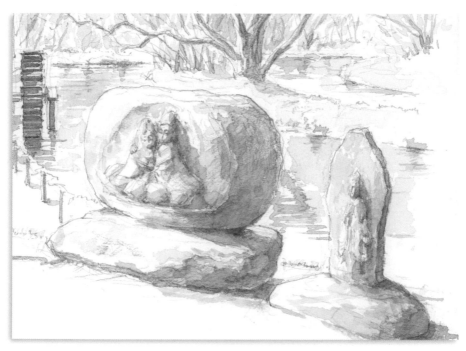

浮雕像

加上影子就能描繪出立體的浮雕。
如果不畫陰影，雕像看起來就會是平面的。

Point

表現石頭的立體感

道祖神與一旁的觀音像受到日照，右側形成陰影。在薄薄的石板上畫上陰影，可以表現出些微的立體感。

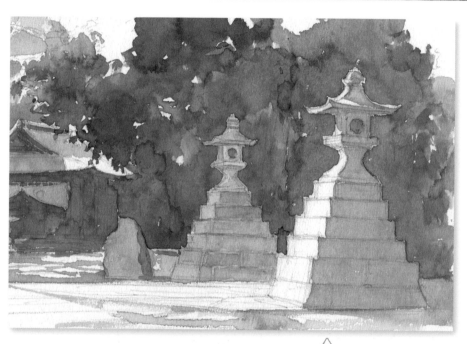

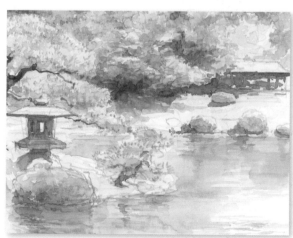

小型風景主題 6
石燈籠

神社或庭園裡有各種不同樣式的石燈籠，是可以開心寫生的小型風景。只要畫出立體的感覺，就能展現石頭的重量感或存在感。

Point

背景畫暗一點

背景畫暗一點才能烘托出明亮的石燈籠，而且還可以表現出陽光照射的感覺。

庭園的石燈籠

運用白色的畫紙表現受到日照而較明亮的部分。

道祖神・石燈籠

小型風景主題 7
村裡的風景

在民宅附近曬乾的白蘿蔔。這個寫生主題是很有生活感和魅力的小型風景。雖然是小型風景，但還是要很仔細地描繪細節。

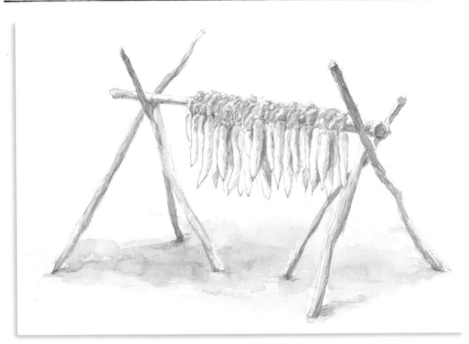

Point

立體的支架

展現白蘿蔔或支架的立體感，就能擴大小型寫生風景的空間感。

稻草人

田園中的稻草人。深秋時節的寫生作品，畫完之後稻草人被拆掉了。

小型風景主題 8
曬乾的稻草

收割後經過曬乾的稻草。日本各地區有各種不同的曬稻草方式，這個主題畫起來真好玩。

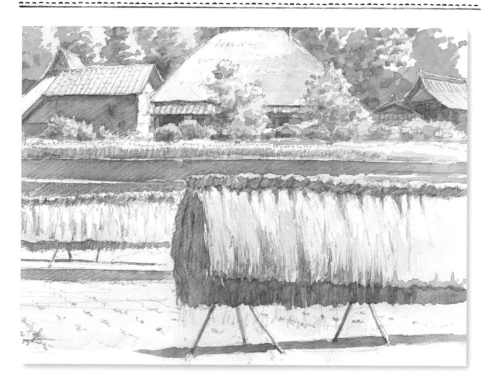

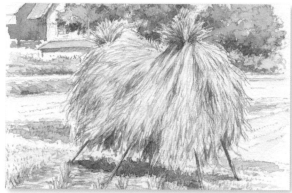

看起來像簑衣的稻草形狀真有趣，於是我把它畫了下來。

Point
稻草的顏色

用明亮的土黃色以細小的線條筆觸疊加上色。在各個地方暈染淺咖啡色，呈現出自然的色彩。

村裡的風景・曬乾的稻草

生活風景篇 ＊ 147

小型風景主題 9
鳥巢箱

在森林中看到的鳥巢箱。它有點歪斜的形狀和材質，與周圍的自然景物形成協調的氛圍。畫出明暗差別以表現鳥巢箱的立體感。

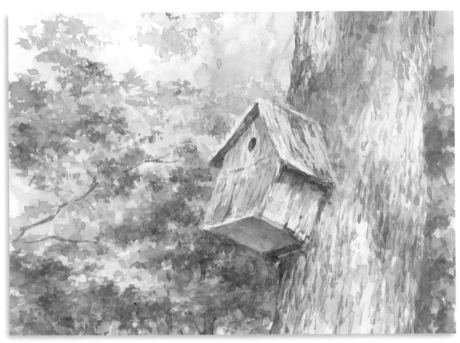

鳥巢箱正門的小洞

在小小的洞口上添加陰影，就能表現具有深度的立體感。

Point

木頭的紋路

木頭材質感覺有點腐壞了，所以要在木頭表面畫上粗糙的材質或紋路。

小型風景主題10
燈籠或旗竿

屋簷外的旗竿招牌或燈籠可以作為特寫的點景題材。這是從中國古老村莊的木造拱廊通道一隅看到的風景。

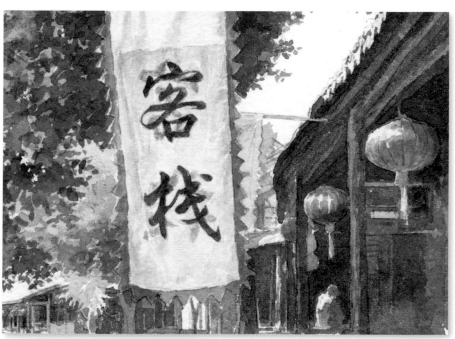

圓形
燈籠的骨架形狀或明亮感都要仔細地畫出來，這樣才能表現立體感。

Point

描繪細節

以燈籠或招牌等小型物件或裝飾物為主題時，也要畫出文字或圖案等細節，並表現出這些細節的感覺。

風景中的人物
people

在畫裡添加人物，使風景更加栩栩如生…

在風景寫生中加入人物，畫面會變得更活靈活現且充滿朝氣。雖然要仔細地畫出像樣的人物有很多困難的地方，但寫生作品中的人物大多被用來當作點景，因此畫起來比較容易。

風景中的人物大多會一直改變動作，所以寫生時無法一邊盯著人物，一邊臨摹下來。不過，只要觀察他們的動作一段時間，就會發現雖然不同性別或體型的人會有差異，但其實人在走路時，左右兩腿或手臂看起來會有某種固定的動作模式。我們不需要非常正確地將人物的樣子臨摹下來，而是應該思考自己畫出來的形狀看起來是否像走路中的人，並且一邊判斷一邊作畫。人物寫生的訣竅就是不要只看著頭部、脖子、四肢或身體等部位作畫，而是要將人物整體視為一個獨立的剪影，並且將這個畫面的感覺描繪下來。

當然，我們也可以完成風景寫生之後，再參考人物照片並另外添加人物上去。

街上的人們（參見第 153 頁）

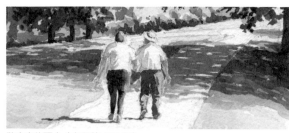
散步中的兩人（參見第 158 頁）

散步的人

人物受到陽光照射而形成影子。畫出身體的亮暗面以表現立體感。

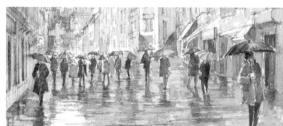
撐著傘的人（參見第 157 頁）

街上的人潮

街上人來人往的人潮，放大近處的人物，愈遠的人物則畫得愈小。

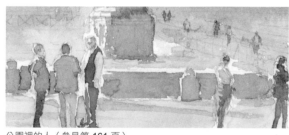
公園裡的人（參見第 161 頁）

公園裡的人

公園裡有人坐著，有人站著説話，擺出各式各樣的姿勢。慢慢地改變人物的朝向，就能展現出生動的表情。

人物剪影（參見第 160 頁）

人物剪影

夕陽下的人物形成如皮影戲般的剪影，因為看不見人物的細節，所以反而更容易描繪整體的形狀。

風景中的
人物主題 1

坐著的人

人們坐著觀賞祭典表演的寫生作品。改變手或手臂動作、頭部角度，就能呈現不同的人體姿勢。

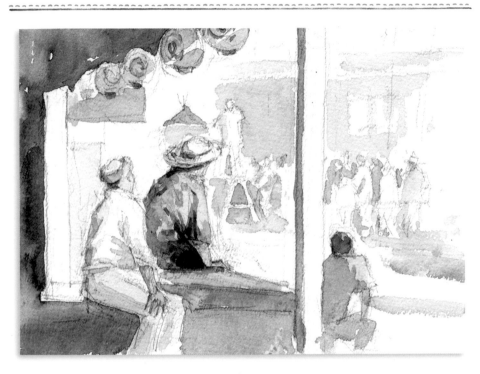

衣服的陰影

只要在衣服上添加陰影，就能讓整體更有立體感。衣服的皺褶不需要畫太仔細，運用「平面的」筆觸大致塗上陰影。

Point

運用線條

因為是寫生草稿，所以可利用線條優先描繪出現場寫生的感覺。只要大致區分色彩的亮暗面就可以了，不需要疊色太多次。

風景中的 人物主題2

街上的人們

街角的廣場上有人站著、有人坐著,可以看到各式各樣的姿勢。這是參考德國某廣場的照片所描繪的寫生作品。

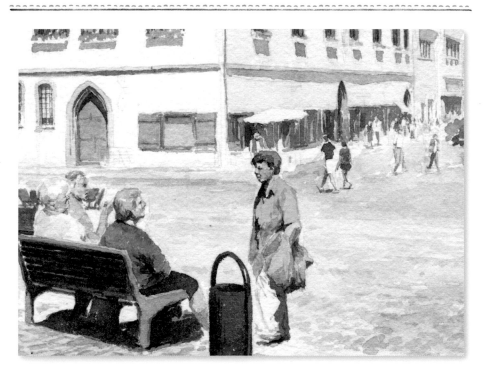

坐著的人 · 街上的人們

UP 影子的顏色

運用深一點的顏色描繪近處的人。遠處的人則要畫上淺一點的顏色,以表現遠近感的差別。

Point

立體感

即使在明亮的陽光照射之下,身體上還是看得見深色陰影。畫出身上的顏色深淺差異,就能突顯身體的立體感。

風景中的
人物主題 3

走路中的人

在林間小徑中走路的人物背影。脖子被衣服的領子或兜帽擋住了，所以看不見。寫生時要多加留意腳交替重疊的樣子。

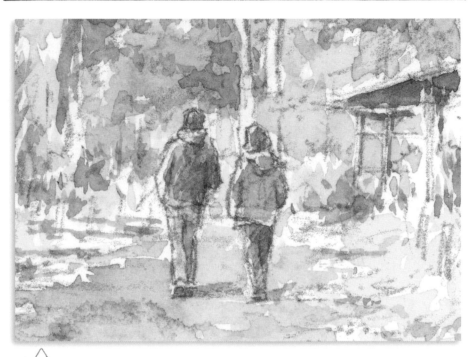

Point

注意鞋子以描繪走路的樣子

描繪人走路的樣子時，需要仔細觀察腳的形狀。兩隻腳微微重疊並來回交替，從後方看起來是部分交疊的形狀，而且可以看到一點鞋子。

頭部的朝向

描繪背影時，只要在頭部的朝向增加一點變化，就能展現出看起來在講話的樣子。

風景中的
人物主題 4

媽媽帶著小孩

一位媽媽拉著孩子走路的畫面。陽光自人物的正面照射，人物形成剪影的樣子。逆光會讓人物的輪廓透出光，所以要在人物上留下細細的輪廓，留白不上色。

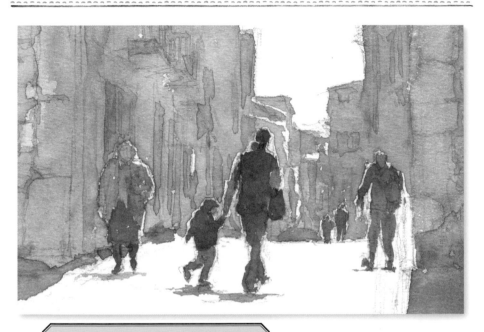

走路中的人・媽媽帶著小孩

以剪影的方式觀察…
很明顯地，人物的輪廓看起來是很不規則的形狀。

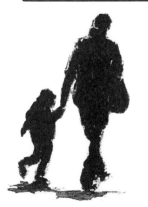

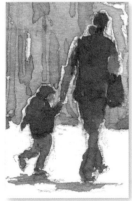

Point

描繪走路中的腳

不同的走路方式展現不同的樣子，這一點很重要，要多加注意。如果只是單純地畫出並排的兩腿，就會變成站著不動的樣子。

風景中的 人物主題 5

夏天在街上 行走的人

用鉛筆快速地寫生，描繪在豔陽下的街道上行走的人們，並且塗上淡淡的色彩。為強調正中午的陽光，我運用了白色畫紙來呈現明亮的地方。

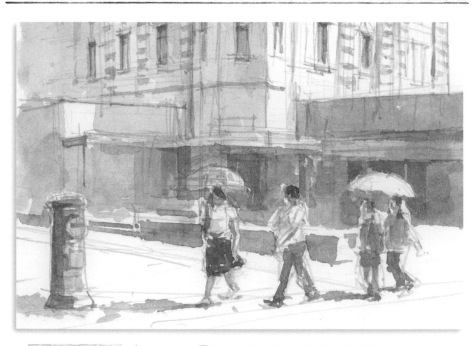

Point

不要畫細節

速寫作品不需要描繪細節，而是要果斷地畫出人物大致的形狀。

 放大畫面後的不規則形狀

放大畫面後，看不清楚臉部或手臂的形狀，但看得到線條或顏料重疊的筆觸，呈現人物複雜又不規則的樣子。

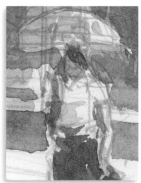
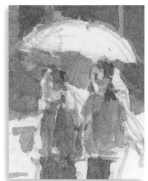

撐著傘的人

風景中的
人物主題 6

許多人正撐著雨傘，其中有人的背後被雨傘擋住了，有的人則露出臉，有各式各樣的撐傘方式或走路方式。寫生時，應該要慢慢地畫出人物的差別。

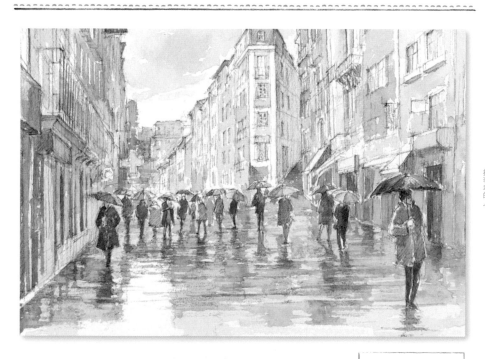

夏天時在街上行走的人，撐著傘的人

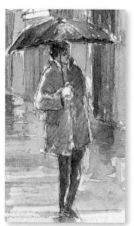

拿著傘的手

手是很容易畫得比較小的部位。作畫的訣竅在於有意識地把手畫大一點。

完整一體的形狀

Point

將人物轉成剪影後，我們會發現雨傘和身體看起來是一體的。

風景中的
人物主題 7

散步中的兩人

並排而行的兩人，看起來很有親密感的寫生作品，就像可以聽見他們談話的感覺。訣竅在於兩人之間不要留太多空隙。

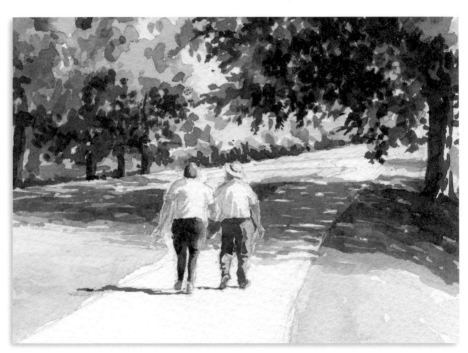

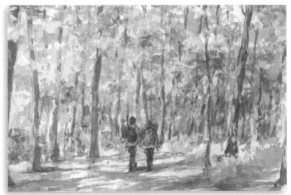

在森林中散步的兩人。畫出他們背上的背包或帽子等景物，營造出畫面的情境。

Point

身體的影子

畫出暗色的陰影，在身上增加亮暗差異，就能展現人物的立體感。腳下的影子也要記得畫出來。

風景中的人物主題 8

釣魚的人

受到前方刺眼的陽光照耀，在溪邊釣魚的人看起來像剪影。注意不要將衣服或背包等景物的輪廓畫得太工整。

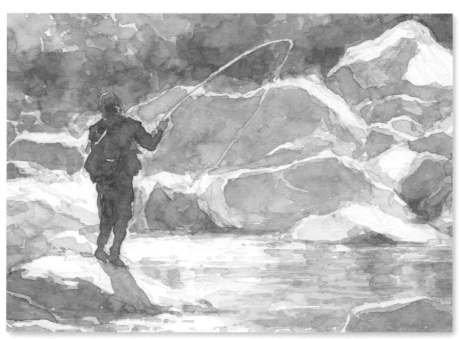

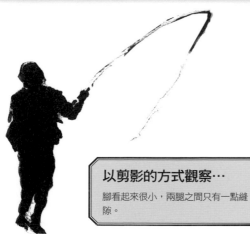

以剪影的方式觀察…

腳看起來很小，兩腿之間只有一點縫隙。

Point

畫出複雜的形狀

人體的形狀其實和我們腦中想像的樣子差很多，輪廓會呈現不規則的形狀。頭部絕對不能畫成普通的圓形。

風景中的
人物主題 9

人物剪影

夕陽或燈光之下的街道上，人物看起來就像皮影戲中的剪影一樣。不要描繪細節，只要畫出輪廓較簡單的人物就好。

Point

大刀闊斧地
塗滿畫面

就算看得到一些衣服之類的細節，也不需要在意，只要平平地塗滿顏色就好。

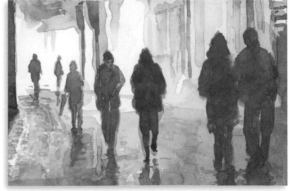

即使是剪影也能看出男女的差異，人物剪影也有各種不同的樣貌。

公園裡的人

公園中有些人坐著,有些人站著說話,可以看到各式各樣的姿勢。以人物大小來區別遠處的人或近處的人是很重要的一點。

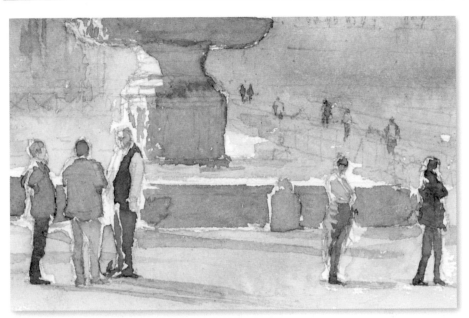

人物剪影‧公園裡的人

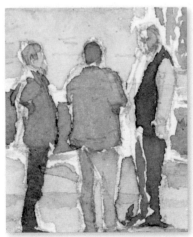

運用頭擺的方向、手臂的形狀畫出各種不同的姿勢。遠處的人則以小而不規則的形狀來呈現。

遠處的人呈現小而不規則的形狀。

Point

愈遠的人
形狀愈不固定

近處的人看得出人物的四肢、臉部、衣服等部位的形狀,但遠處的人看起來比較模糊不清。

動物

animal

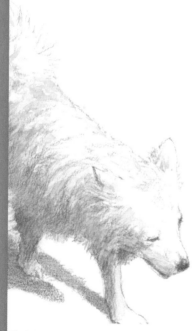

狗（參見第 164 頁）

沒想到其實可以 描繪出許多動物

除了我們身邊的狗或貓等寵物之外，其實風景中意外地能看見許多種類的動物；像是麻雀、鴨子、白鷺等鳥類，有些地方還會出現鹿、牛、馬或山羊等動物。動物園的「動物行為展覽」等情境中，動物彷彿置身於自然風景一般，因此可進行各式各樣的動物寫生。除了現場寫生之外，也可以參考照片之類的素材，在風景畫中加入動物也很有趣喔。

描繪動物時，首先必須注意的是頭部或臉部大小，我們很容易畫得比較大，寫生時要記得畫小一點。尤其是鴨子或天鵝等鳥類的頭部，有時候會畫太大。不只是鳥類，我們很容易專注於表現動物可愛的表情，於是不知不覺把動物的臉或頭部畫得比較大。

只要多多觀察就會發現，動物的脖子或身體比想像中來得大，而頭的比例反而比較小。冷靜地寫生是很重要的一件事。

依照外觀差異
改變畫法

動物園寫生（參見第 166 頁）

動物園的風景

在寬廣的環境中欣賞動物的時候，可以隨著現場的狀況或風景，畫出令人聯想到野生動物的樣子。

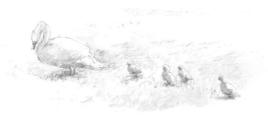

公園裡的天鵝（參見第 168 頁）

公園等處的動物

公園裡經常會看到天鵝或鴨子。容易進行寫生的動物大多都比較安靜。

麻雀（參見第 170 頁）

附近的小鳥

當場速寫是很好玩的寫生方式，但也可以用手機之類的隨身相機拍下照片再作畫。

牛或羊（參見第 172 頁）

牧場的動物

牛、馬或羊等動物正在吃草的時候，比較容易進行寫生。作畫時要仔細比較臉部或身體的大小。

動物主題 1

狗

狗是很親近我們的代表性寵物，牠們會在街上做出各式各樣的姿勢。如果飼主同意拍照，也可以添加到風景畫中。

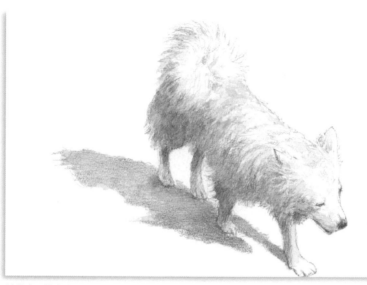

被帶出門散步的白狗。想要靠近拍照前，先徵求飼主同意是基本的禮貌。

Point

仔細描繪腿部

作畫時，要仔細觀察腿部動作或形狀。訣竅在於留意腿和腿之間的縫隙形狀。

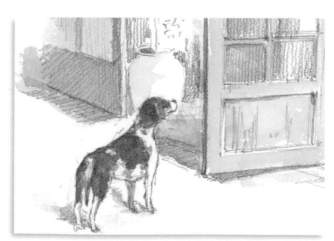

被主人要求待在餐廳外面等待的狗。因為等得不耐煩而伸長脖子。

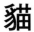

動物主題 2

貓

經常在街上看到自由自在的貓咪，用鉛筆快速臨摹的速寫十分有趣。不一定要畫出全身圖，只有臉部或四肢等部位的寫生作品也能營造現場感。

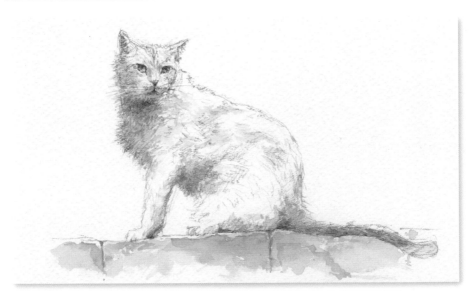

待在石牆上，轉頭看向這邊的貓咪。雖然只是一個瞬間的動作，卻散發出一股威風凜凜的氣質。

狗·貓

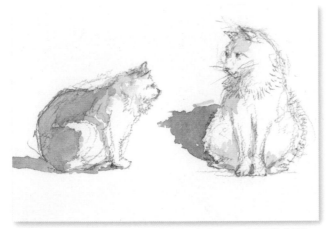

在陽光下歇息的兩隻貓。看起來好像感情很好的兄弟，我趕緊將牠們的模樣速寫下來。

Point

大致畫出來

進行現場寫生時，不要太在意細節，以快速的筆觸畫下貓咪的模樣。想要慢慢畫的時候，則利用照片來臨摹。

動物園寫生

動物在寬廣的環境活動時，可以讓我們畫出自然的動作。將周圍環境一起畫進去，更能表現臨場感。

獅子　中午經常看到獅子睡覺的樣子，牠們站起來的樣子果然很有氣勢。
畫出獅子腳下的草地，藉此説明寫生的情境。

駱馬

駱馬散發著悠閒的氣質，是比較容易畫的動物。用鉛筆的筆觸表現駱馬的毛。

Point

主要以線條描繪

動物活動時的樣子，只要用線條快速地畫下來就好。不要在意畫錯或畫歪。訣竅在於以鉛筆多次反覆畫出線條。

動物主題 4
動物園的鳥

動物園裡有很多種類的鳥。放養的鳥兒和周圍的風景融為一體，看起來很有自然的氣息。

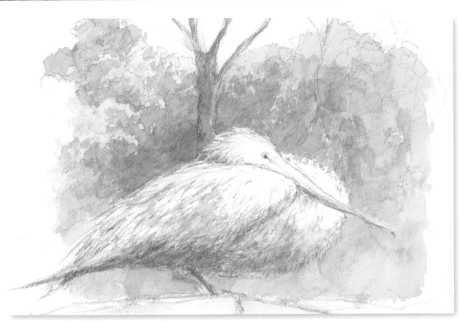

正在休息的鵜鶘 牠縮著身子休息，看起來圓圓的樣子很容易作畫。

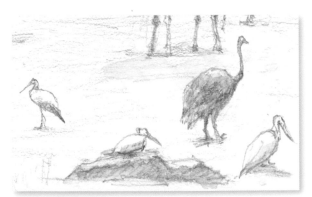

鴕鳥之類的動物
有多種鳥類的風景中，寫生時需要比較每一種鳥類的大小比例。

Point

用鉛筆的筆觸描繪羽毛

疊加鉛筆的短線條，畫出羽毛的樣子。描繪身體下方的暗影，就能表現出身體渾圓蓬鬆的感覺。

動物主題 5

公園裡的天鵝

經常在有池塘或湖畔的公園瞥見天鵝的身姿。有時會看到牠們領著孩子散步的溫馨場景，我不假思索地將牠們素描了下來。

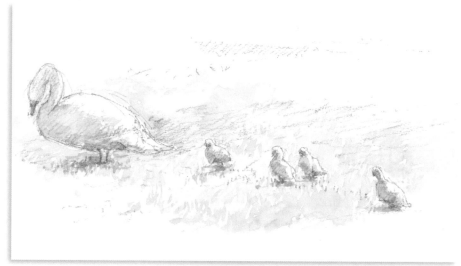

正在前往水邊的天鵝親子。小鵝努力走路的樣子真是可愛！

Point

身體並非純白色

雖然身上覆蓋著白色的羽毛，但其實有亮暗之分。陰影的地方塗上淡灰色系，明亮的部分則留白不要上色。

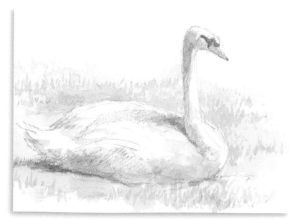

在草地上歇息的天鵝。休息的樣子看起來很有威嚴。
注意頭部不要畫太大。

動物主題 6

馬

日本馬事公苑馬術練習場景的寫生。雖然馬很迅速地從眼前跑過去，但牠會繞很多圈，所以可以在每一輪慢慢添加。

在一張畫紙上畫出好幾個素描，是展現臨場感的寫生作品。

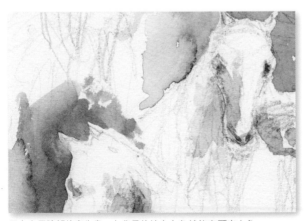

只有白馬臉部的寫生畫。在背景的地方上色就能突顯出白色。

Point

速寫

集中精神，一口氣運用鉛筆作畫。就算線條搖晃或畫錯，都不需要在意，直接在上面疊加線條。

公園裡的天鵝・馬

動物主題 7
麻雀

麻雀在冬天時羽毛很蓬鬆，圓滾滾的樣子好可愛。
我用鉛筆快速地畫下牠們在圍欄上排排站的樣子，
之後再塗上顏色。

Point

麻雀的頭很小

麻雀有著圓滾滾的身體，嘴巴和尾羽的形狀比較突出一點，所以要注意頭部和臉部不能畫太大。

站在一起的麻雀。改變嘴巴的方向，就能表現出不同的表情。

動物主題 8

白鷺

在涼亭作畫的雨中庭園。有一隻白鷺在眼前出現，所以我畫好背景後，用美工刀的前端在紙上割出白色的形狀。

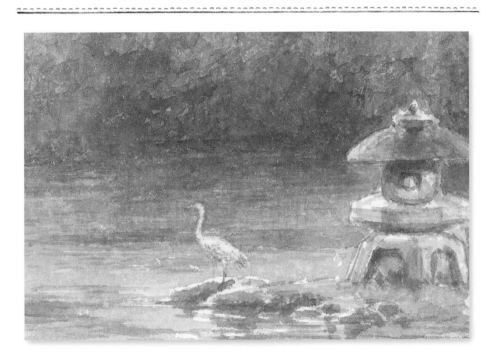

白鷺的面貌

完成背景上色之後，在紙上用美工刀的前端割出白鷺的形狀，刺刺的毛邊效果看起來很像羽毛。

Point

背景畫暗一點

因為是下雨天，森林或池塘的顏色要畫暗一點。用比較深的顏色來畫背景，可更有效地運用刮紙法或白色顏料。

麻雀・白鷺

動物主題 9
牛或羊

在牧場裡悠閒吃草的動物,由於牠們動作不多,是比較好作畫的寫生對象。畫出腳下的草地更能表現出牧場的情境。

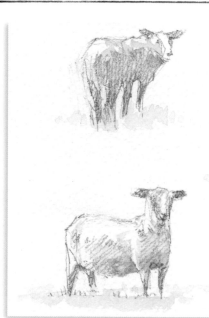

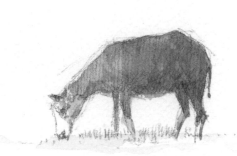

UP **腰部的立體感**

羊朝著我的方向看過來。下巴、脖子或腹部下方畫暗一點就能表現立體感。

Point

其實身體有稜有角

畫牛或羊的時候總會不知不覺就畫得圓圓的,但其實背部、肩膀或腰部等部位意外地有一點稜角。訣竅在於不要用連續流暢的線條來表現身體。

動物主題10
鹿

奈良公園的鹿。雌鹿或小鹿沒有鹿角,相對於身體而言,不難看出脖子或頭部的比例較小。先用鉛筆素描再塗上顏色。

牛或羊‧鹿

腰部的立體感
因為鹿會走動,所以線條有些晃動,但這樣的線條反而更有現場感。

Point

猶豫的線條

以反覆來回的線條表現,而不是以一條完整的線來作畫。這種「猶豫的線」可以避免形狀太單調,並且表現出複雜的形狀。

交通工具

vehicle-vessel

交通工具寫生重點 在於畫出「人可以乘坐的大小」

　　交通工具會在各式各樣的風景中登場。即便是我們常提到的「汽車」，也有各種不同的大小或形狀。鐵道上也有很多車種，還有舟船、船舶、腳踏車、機車等交通工具；不論在空中、陸地或水中，或許只要是有人生活的地方就會有交通工具。這些交通工具唯一的共同點，就是不論乘坐人數多寡，它們都是「人可以乘坐的大小」。雖然這是理所當然的事，但寫生時卻意外地經常將交通工具畫太小，所以要多加留意這一點。畫太小的交通工具很像袖珍型的玩具，看起來非常不自然。因此我們必須以周遭建築物或人物大小為標準，先仔細地比對大小差異，再畫出交通工具的形狀。

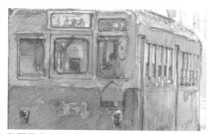

路面電車（參見第 **184** 頁）

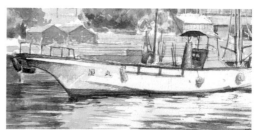

漁船（參見第 **183** 頁）

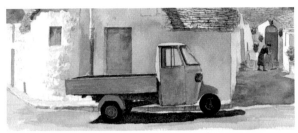

小型卡車（參見第 176 頁）

小型汽車

就算是小台的車子，人也坐得進去，所以寫生時要注意車子的大小。

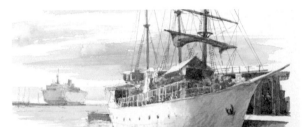

大船（參見第 182 頁）

船舶

船舶也分成各種不同的大小或形狀，每一艘船的配備會帶給人不同的印象。

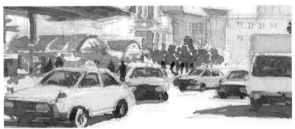

車站前的汽車（參見第 178 頁）

街上的汽車

除了種類或尺寸差異之外，不同的觀看角度之下，形狀看起來也會有所變化。

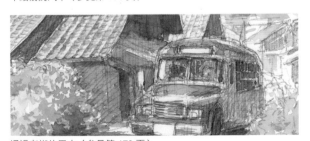

通過老街的巴士（參見第 179 頁）

公車等交通工具

描繪大型車輛時，需要比較車子和周邊風景的大小比例，注意不要畫太小。

交通工具主題1
小型卡車

充滿日常生活感的小型卡車。寫生時很容易不小心畫太小，注意裡面最少也要能夠容納一個大人才行。

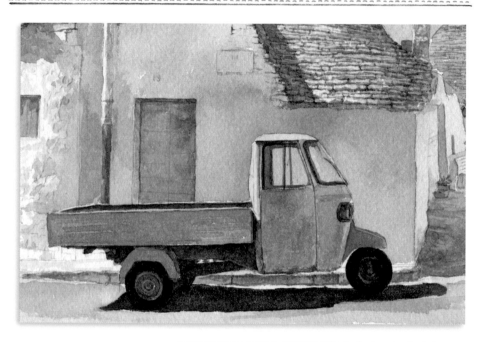

Point

和建築物進行比對

屋簷或門之類的景物可用來當作人物大小的基準，仔細將車子和這些形狀或建築物進行比對，抓出車子的比例大小。

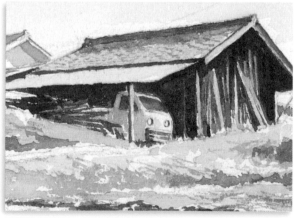

倉庫的輕型貨車。車子完全被遮蔽於屋簷下，而且倉庫也是人進得去的大小。

交通工具主題 2
小客車

寫生時一定要留意車輛的整體大小，而且輪胎也很容易畫太小，所以也要多加注意。因為輪胎其實比我們想像中還大。

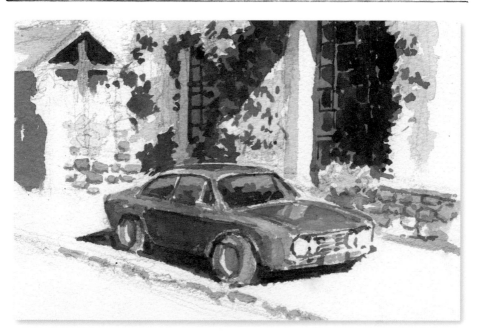

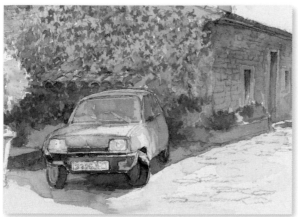

在法國鄉間街道上看到的車子。因為是從正面看過去，所以深度看起來比較短，寫生時需要留意到這一點。

小型卡車．小客車

Point

輪胎的形狀

車子的樣子會隨著觀看角度而改變。不能畫成單純的圓形，也不能畫得太小。隨著輪胎凹凸變化而形成亮暗面也要畫出來，以表現出立體感。

交通工具主題 3
車站前的汽車

有各種不同形狀或大小的車子。車輛深度的形狀也會隨著停靠的方向而改變，要一邊留意一邊作畫。

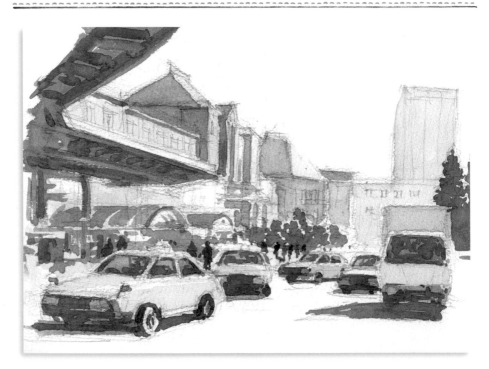

暗色的背光面

背光面的車頭燈玻璃等部分變暗了，塗上白色的地方是受光面，看起來很明亮。

Point

側面
看起來的差異

注意同一台車子面對的方向不同，側面看起來的形狀或長度也不同。從正面觀看車子，只看得到一點點側面。

交通工具主題 4

通過老街的巴士

在古老的街道上寫生時行駛而來的懷舊巴士。巴士的車頂沿著屋簷通過，需要確認車頂和左右兩側建築物的高度位置。

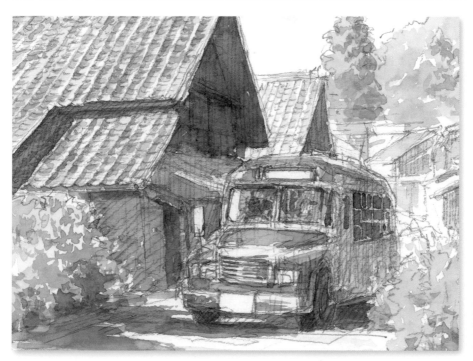

車站前的汽車・通過老街的巴士

 前窗

窗戶裡面的樣子不要畫太具體，而是疊加有亮有暗的小面積色塊以營造氛圍感。

Point

車頂與輪胎的位置

輪胎與地面接觸的地方以及巴士車頂的位置，都要和左右兩邊的建築物進行比對，仔細確認高度位置後再描繪形狀。

交通工具主題 5
帆船

停泊在岸邊的帆船，桅杆這類形狀複雜的配備十分令人印象深刻。疊加細長的線條並加以組合，表現出凌亂的感覺。

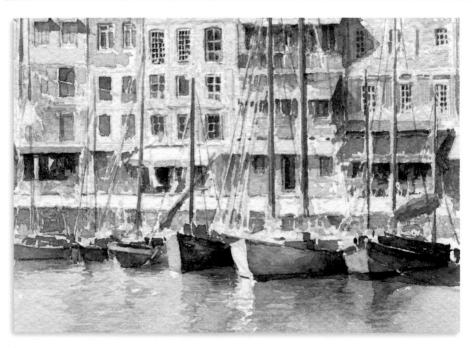

船體的亮暗面
水面上的倒影也要畫出來。受光面的明亮處要以細小的留白線條來表現。

Point

聚集而成的細長物

桅杆或繩子等形狀比較細長的東西，運用鉛筆的線條描繪，並且搭配留白的細線，表現出複雜的樣子。

交通工具主題 6
機動船

機動船也被用來作為水上計程車，這類小型船舶的形狀比較俐落。船頭獨特的形狀是船舶的共通點，寫生時需要仔細地觀察。

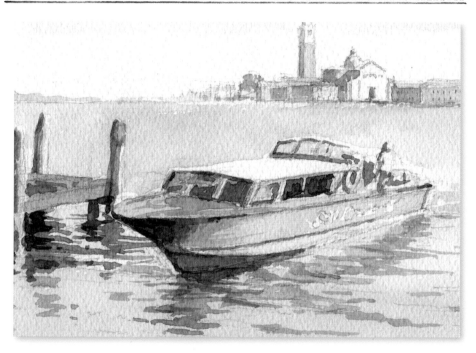

船艙很暗

船頂收到陽光照射，而船艙內部很暗，明確地畫出亮暗差異，就能表現景深感和立體感。

Point

船形的畫法

船體呈現四角形，但船頭是曲線且愈來愈窄，側面也是變形的曲面。沿著船身的形狀畫出亮暗變化。

交通工具主題 7

大船

停泊於靠岸處或海面上的帆船或大型客船。船的外型各有不同，為表現船的立體感或大小，描繪船身中間的亮暗差別是必不可少的。

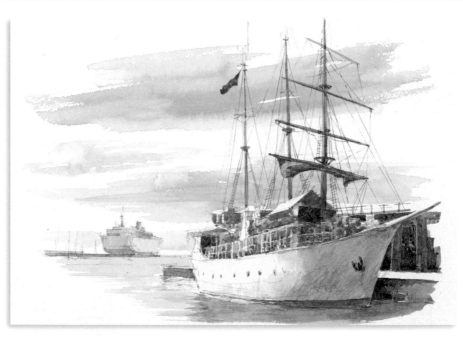

Point

背光面與受光面

船身受到強烈的日照，受光面看起來閃著光芒，而背光面則是全黑的。要確實畫出亮暗面的差異之處。

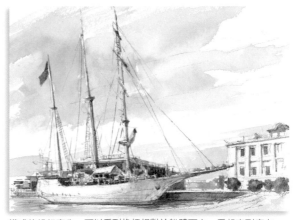

橫式的帆船寫生。可以看到桅杆相對於船體而言，看起來到底有多高大。

交通工具主題 8
漁船

漁港也是很常作為寫生題材的風景。漁船裡可以看到各式各樣的捕魚工具，乍看之下配備複雜的漁船，讓人想表現出它變化豐富的樣貌。

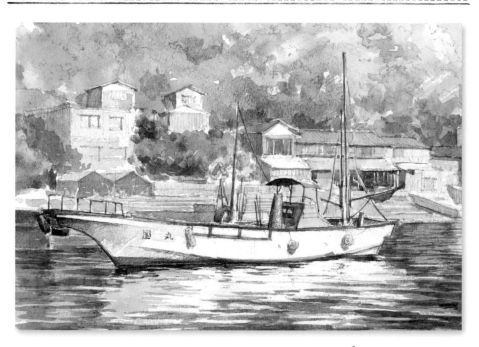

大船・漁船

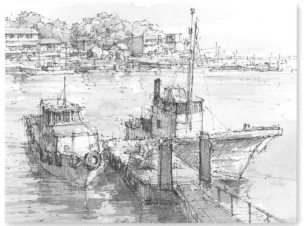

用筆畫出銳利的線條，在表現漁船複雜的形狀上，可達到很好的效果。

Point

整體外型

雖然船的配備看起來很複雜，但船身出乎意料地給人一種優雅的感覺。它彎曲的曲面外型是為機能而設計的，作畫時要仔細觀察。

交通工具主題 9
路面電車

路線很短的路面電車在街道上縱橫往來，是令人懷舊的寫生題材。可以看到各式各樣的電車設計或新舊車輛，也是它的魅力之一。

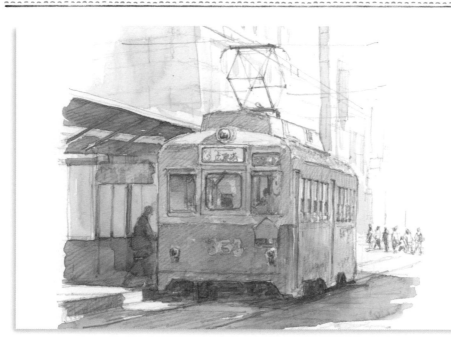

Point

不同視角下的電車側面

從電車的側面看過去，車體看起來很長；但從正面看過去，側面看起來卻縮短了，作畫時要多留意並仔細確認角度變化。

 車廂內部的樣子

從玻璃窗隱隱約約能看到裡面的樣子。

交通工具主題10
腳踏車

說到離生活更近的交通工具，就非腳踏車莫屬了。腳踏車也是給人乘坐的工具，所以就算是直徑較小的輪胎，整體而言其實還是很大的。

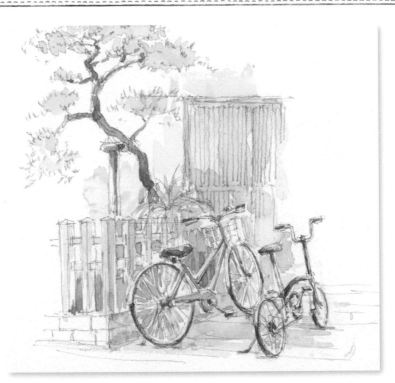

凌亂的感覺

目標不在於畫得多正確，而是以畫出腳踏車的「感覺」為優先。坐墊或握把的位置也要特別留意。

Point

以線型筆觸表現

腳踏車乍看之下有很多管狀或棒狀的零件，所以看起來很複雜。但其實細節的地方不需要太精確，而是以重疊交錯的線條，來表現機械結構的感覺。

風景寫生的原則

一、愈大的風景，以愈小的心境來作畫

看著眼前龐大的風景，被風景的氣勢震懾住，手的動作很容易跟著變大。但愈大的風景寫生，起初愈要以小而穩定的方式作畫。如果畫面有多餘的空間，還可以添加其他風景。

二、切除四個角，以橢圓形構圖作畫

有了切除四角的構圖，就不會一直在四個角落上作畫。在橢圓形的範圍內作畫，多餘留白的部分就讓風景聯想到遼闊的感覺。

三、勇敢地、慢慢地描繪

戶外寫生時，很容易太急著作畫。想要畫快一點的心情會讓我們把線條畫得太單調，經常變成混亂又呆板的畫作。不能抱著浮躁的心情寫生，必須以緩和且勇敢的心情來作畫。

四、仔細比對，輕輕作畫

用鉛筆作畫時，剛開始先以非常輕且粗糙的線條畫出草稿線，並且重複比對畫作和真實風景，慢慢地勾勒景物的形狀。

五、用極少量的水來上色

使用水彩顏料上色時，必須特別留意使用的水量。當我們覺得無法畫出理想的樣子時，原因可能是出在水加太多的關係。透明水彩可用極少量的水作畫，所以要注意水量應該加少一點。

六、亮暗表現比色彩更重要

色彩繽紛的風景令人印象深刻，想要重現每一種色彩之前，還有一件很重要的事，就是先觀察景物的亮暗面再開始作畫。如果能夠掌握適當的明暗度，即使沒有重現出正確的色調，也能畫出臨場感十足的寫生作品。

【寫生禮儀】

‧選擇不會妨礙交通的地點

在公共場所寫生時，應該選擇不會妨礙行人或車輛通行的地點。

‧不要霸佔視野良好的地方

我們會想進行寫生的地方，很多都是有名的景點，在這類景點寫生時，注意不要霸佔視野良好的位置。

‧在適當的地方處理泡過顏料的水

即使只是少量的水也可能影響到植栽的健康，所以不能隨便亂倒清洗畫筆顏料的水。必須在適當的地點或以合適的方式處理，例如倒進排水溝之類的。

‧在有人管理的地方作畫前，先確認是否可進行寫生

在公園或庭園等有管理人員的地方作畫前，一定要先看看告示牌，或是向管理員確認是否可以寫生。隨意進行寫生可能衍伸出破壞文化財產等問題。

工具介紹

沒有規定寫生用具一定要準備這些工具。這裡介紹的工具，都是通常會用到的代表性繪畫用具，以及我個人使用的原創寫生工具。

鉛筆、筆

鉛筆筆芯硬度可選擇 HB 或 B 任何一種。3B 以上偏軟的筆芯比較容易弄髒畫布。除此之外，還有代針筆、原子筆或鋼筆等各式各樣的筆都可用於寫生。

木軸鉛筆 一支非常普通的鉛筆就很夠用了。

工程筆 可收納筆芯的工程筆，在野外寫生時用起來很方便。

自動鉛筆 很適合在小型寫生簿上作畫，或是用來描繪精細的形狀。

代針筆 風乾後就能防水的代針筆。

橡皮擦

繪畫時通常會使用沒有橡皮擦屑，又不會傷到畫紙表面的軟橡皮。文書專用的普通塑膠橡皮擦，有時會傷到畫紙的表面。

鉛筆・筆・橡皮擦・透明水彩顏料・畫筆

透明水彩顏料

水彩分成管狀顏料與固型顏料兩種類型。兩種顏料的成分沒有差別，管狀顏料需要將水彩擠到調色盤上，即使乾燥凝固還是能使用。顏色數量大致上有 12 色就很夠用了，也可以根據需求逐一添購顏色。

HOLBEIN 好賓
透明水彩顏料（日本製）

12 色管狀顏料套組

Winsor & Newton 溫莎牛頓
藝術家水彩顏料（英國製）

固型顏料
寫生套組

TALENS 泰倫斯 Petit color（含水筆）

畫筆

水彩繪畫主要使用的是圓頭筆。毛質吸水性佳，不會太軟且富有彈性的畫筆最適合，「柯林斯基（Kolinsky）」純貂毛製的畫筆是很常用的水彩筆。還有可充分吸收水分、適合繪畫表現的「松鼠毛」水彩筆。此外，還有一種稱為「水筆」的畫筆，是同時具備儲水功能的尼龍製畫筆，一體成型的設計不需要另外加水就能作畫，非常適合習慣在戶外寫生的人。

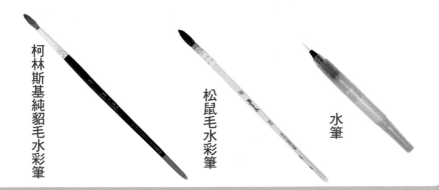

柯林斯基純貂毛水彩筆

松鼠毛水彩筆

水筆

調色盤

使用一般市售的塑膠調色盤就行了。將管狀顏料擠到調色盤上，等水彩風乾後就能使用。剛從顏料管裡擠出來的水彩很軟，筆尖較容易沾太多顏料，需要多加留意。

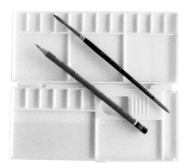

水杯或衛生紙

在室內作畫時，像是玻璃杯之類小型容器都能當作裝水杯。戶外寫生時，小型寶特瓶是很方便的工具。另外準備用來擦水的衛生紙會更好。

原創寫生用具

可針對自己的使用習慣，設計出方便個人使用的寫生用具。
這裡介紹的是戶外寫生專用的原創工具。

寫生專用調色盤

在顏料區塗上薄薄的三原色，並且風乾顏料。我在戶外寫生時，大多使用水筆來作畫；用一般的水彩筆作畫時，我會用髮夾固定住小型調味料罐，作為裝水的容器。另外再將衛生紙折成一小塊，用髮夾固定於調色盤的邊緣。

用牛奶盒製成的調色盤。將500㎖的飲料盒展開，並且剪掉其他多餘的部分。

寫生素描本、畫紙

寫生簿的種類五花八門，重點不在於種類的好壞，因為每一種紙質畫起來感覺都不一樣，應該多方嘗試不同的畫紙。一般來說，水彩寫生本都會使用木漿水彩畫紙。除此之外，高級的進口水彩紙主要都是採用棉漿水彩紙，雖然價格偏高，但會想至少用一次看看。選擇厚一點的畫紙，水彩比較不會讓畫紙產生皺摺，比較方便作畫。

一般畫紙的寫生簿

紙質較厚的畫紙，法國康頌
Montval Canson 水彩簿

法國製棉漿水彩紙，
高級水彩紙「ARCHES」

其他用具

衛生紙或抹布是必要工具，它們的用途很多，例如可以調整畫筆的沾水量或是擦拭掉多餘的顏料。

在戶外寫生時，小型折疊椅也是很方便的工具。

Profile

作者▶野村重存（のむら しげあり）

1959 年出生於東京。畢業於多摩美術大學研究所。

目前擔任文化講座的講師等職務。

曾在 NHK 教育電視節目「趣味悠悠」中，擔任 2006 年播放的「日帰りで楽しむ風景スケッチ」、2007 年「色鉛筆で楽しむ風景スケッチ」、2009 年「にっぽん絶景スケッチ紀行」3 個系列的講師，並且編寫教材。

著有《今日から描けるはじめての水彩画》、《野村重存のそのまま描けるエンピツ画練習帳》、《水彩で描く手のひらサイズの風景画》（日本文藝社）、《小旅行で楽しむ風景スケッチ》、《日帰りで楽しむ風景スケッチ（テキストムック版）》、《いつでもどこでもポケットスケッチ》（NHK 出版）、《野村重存 水彩スケッチの教科書》、《DVD でよくわかる三原色で描く水彩画》（実業之日本社）、《野村重存のはがきスケッチ》（主婦之友社）、《風景を描くコツと裏ワザ》（青春出版社）、《野村重存の写真から描きおこす水彩画テクニック》（學研）等多本著作。除此之外，也撰寫或監修雜誌、專欄等文章。每年主要以舉辦個展的形式發表作品。

❖ staff credit

編輯協助BABOON 株式會社（矢作美和）
內文設計橫井孝藏

在不符合著作權法的情況下，未經授權者禁止任意複寫（包含影印、掃描、電子化等行為）本書，如有違反之情形，將循法律途徑處理。

水彩風景寫生 主題範例全書

作　　者　野村重存
翻　　譯　林芷柔
發　　行　陳偉祥
出　　版　北星圖書事業股份有限公司
地　　址　234 新北市永和區中正路 458 號 B1
電　　話　886-2-29229000
傳　　真　886-2-29229041
網　　址　www.nsbooks.com.tw
E-MAIL　nsbook@nsbooks.com.tw
劃撥帳戶　北星文化事業有限公司
劃撥帳號　50042987
製版印刷　森達製版有限公司
出 版 日　2022 年 04 月
I S B N　978-986-06765-4-9
定　　價　380 元

如有缺頁或裝訂錯誤，請寄回更換。

FUKEI SKETCH MOTIF SAKUREI JITEN
Copyright © 2013 Shigeari Nomura
Chinese translation rights in complex characters arranged with
Oizumi Co., Ltd. through Japan UNI Agency, Inc., Tokyo

國家圖書館出版品預行編目（CIP）資料

水彩風景寫生 主題範例全書／野村重存著；林芷柔翻譯. -- 新北市：北星圖書事業股份有限公司，2022.04
192 面；14.8×21.0 公分
ISBN 978-986-06765-4-9（平裝）

1.水彩畫 2.素描 3.繪畫技法

948.4　　　　　　　　　　110013721

臉書粉絲專頁

LINE 官方帳號